LEA ESTE LIBRO SI QUIERE HACER BUENOS DIBUJOS

SELWYN LEAMY

BLUME

Título original *Read This if You Want to Be Great at Drawing*

Concepto original Henry Carroll
Diseño Maria Hamer
Documentación de imágenes Ida Riveros
Ilustraciones Selwyn Leamy
Dibujo vectorial Akio Morishima
Traducción Cristóbal Barber Casasnovas
Revisión de la edición en lengua española Pere Fradera Barceló,
Profesor, Escola Massana, Barcelona
Coordinación de la edición en lengua española:
Cristina Rodríguez Fischer

Primera edición en lengua española 2017
Reimpresión 2020

© 2017 Naturart, S.A. Editado por BLUME
Carrer de les Alberes, 52, 2.°, Vallvidrera
08017 Barcelona
Tel. 93 205 40 00 E-mail: info@blume.net
© 2017 Laurence King Publishing, Londres
© 2017 del texto Selwyn Leamy

I.S.B.N.: 978-84-16965-62-5

Impreso en China

LEA ESTE LIBRO SI QUIERE HACER BUENOS DIBUJOS

SELWYN LEAMY

BLUME

Contenido

Todos podemos dibujar 6

PARA EMPEZAR
Relájese. Solo está mirando 9
No piense, haga (garabatos) 10
Lo sencillo es efectivo 12
Sea libre, sea flexible 14
Dibuje sobre el dibujo 17
Simplifique 18
 Apunte técnico:
 Cómo sujetar el lápiz 20
Dibuje la silueta 24
Recuerde, recuerde 26
Háganse las líneas 28
No mire hacia abajo 30
Todos podemos ser modelos 33

TONALIDAD
La ciencia del sombreado 35
 Apunte técnico:
 Herramientas de dibujo 36
No tenga miedo a los oscuros 41
Busque las formas 42
Rellénelo 45
Tramado cruzado 46
Perfílelo 49
Puntee 50
Suavícelo, hágalo atractivo 52
Empiece a oscuras 55
Póngase oscuro y melancólico 56

PRECISIÓN

Que parezca real	59
Esbócelo, dibújelo	60
Encuentre el ángulo	62
Mídalo bien todo	64
Apunte técnico:	
Mantenga la proporción de las cosas	66
Construya su dibujo	68
Apunte técnico:	
Descífrelo	70
Características del rostro humano	72
Adelántese a los detalles	74
Resalte el negativo	76

PERSPECTIVA

Todo es una ilusión	79
Apunte técnico:	
Tome cierta perspectiva	80
Encuentre el punto	83
Encuentre el ángulo	84
Acérquese un poco	87
Dele altura	88
Dele profundidad, mucha profundidad	90
Difumine el fondo	93
Juegue con las reglas	94
Tráigalo a la superficie	96

EXPLORE

Encuentre su estilo propio	99
Apunte técnico:	
¿Qué dibujar?	100
Deje su huella	102
Capte su mundo	104
Capte los detalles	106
Encuentre la feliz coincidencia	108
Cuente su propia historia	111
Desafíe sus límites	112
Conviértase en un dibujante en serie	115
Mézclelo todo	116
Reutilice y pintarrajee	118
Sáquelo de la página	120
Sea atrevido, simplifique	123
Índice	125
Créditos	128
Agradecimientos	128

Todos podemos dibujar

Se lo demostraré. Tome un lápiz y escriba su nombre.

FIRME AQUÍ

Lo que acaba de hacer es un dibujo. Mejor aún, ¡es un dibujo con estilo! Conciso y preciso o grande y llamativo, ninguno es mejor o peor, solo diferente. Lo que ha dibujado es lo que nace de usted. Cada dibujo empieza cuando anotamos algo en el papel. Sea lo que sea, porque estamos expresando nuestra creatividad libremente. Puede guardar sus dibujos para usted o puede enseñárselos al mundo. Es su decisión.

A lo largo del libro conoceremos a 50 artistas con modos muy distintos de ver y dibujar el mundo. Una vez comprenda las ideas que esconden los dibujos de esos artistas, se sentirá más seguro cuando haga los suyos. Algunos le gustarán, mientras que otros le parecerán muy difíciles; es algo normal. Recuerde que observar el trabajo de otros artistas nos hace aprender y mejorar.

Este libro le proporcionará una visión del gran alcance que tiene dibujar. Le mostrará destrezas prácticas y técnicas que le permitirán explorar diferentes caminos. Pero tiene que recordar que:

- Cada dibujo que haga no tiene por qué ser una obra maestra. Incluso los artistas tienen días malos.
- Nunca deje de practicar. Cuanto más practique, mejor lo hará y encontrará su propio estilo. Esto es solo el principio.

Empezar a dibujar puede resultar frustrante, pero recuerde: dibujar es divertido, y una vez se empieza, se vuelve adictivo. Como dijo Pablo Picasso:

«Para saber lo que se quiere dibujar, se debe empezar a dibujar...».

De modo que tome lápiz y papel y empiece a dibujar.

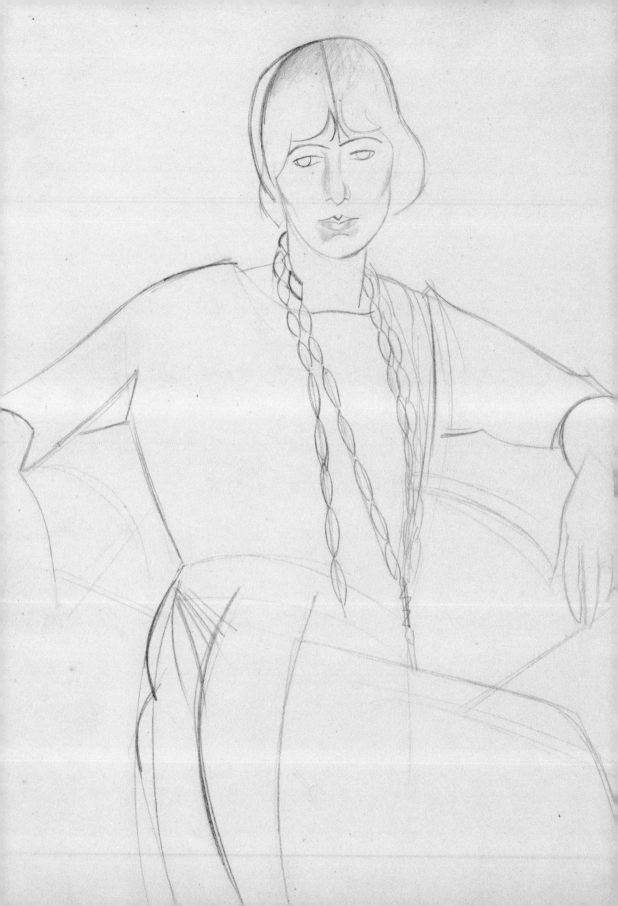

Para empezar

RELÁJESE. SOLO ESTÁ MIRANDO

¿Cuántas veces ha dicho que no sabe dibujar? Si lo ha dicho, no lo diga más. Hacerlo implica abandonar antes de empezar y que el mayor obstáculo para aprender a dibujar es uno mismo. Lo mejor que puede hacer es relajarse.

No siempre es fácil relajarnos o despreocuparnos por el aspecto de nuestros dibujos; por eso, en este apartado quiero que acepte que sus dibujos no siempre saldrán como los había imaginado. Intente desconectar la parte del cerebro que contiene ideas preconcebidas sobre cómo debe de ser un dibujo. Se trata del proceso de dibujar, no del resultado.

Cuando empiece a relajarse, notará que lo que más le preocupa es lo que está dibujando, no cómo lo está haciendo. Y cuanto más observe, más empezará a ver las cosas de manera diferente.

Seated Woman with Beads
Wyndham Lewis
h. 1923

No piense, haga (garabatos)

Este garabato de Matt Lyon es una explosión de espirales, giros, formas y sombras. Seguro que no se parece a ningún garabato que usted haría, pero eso es solo porque todos los garabatos son diferentes. Los garabatos simplemente son dibujos que hacemos cuando nuestro cerebro está ocupado haciendo otra cosa, como por ejemplo cuando hablamos por teléfono.

Este tipo de dibujo consiste en dibujar libremente, de modo que deje que evolucione y le sorprenda. No importa el resultado, porque solo es un garabato, así que relájese y diviértase. Sin embargo, para Lyon, la libertad que nos proporciona un garabato se convierte en un punto de inicio que se transforma en una obra gráfica impresionante.

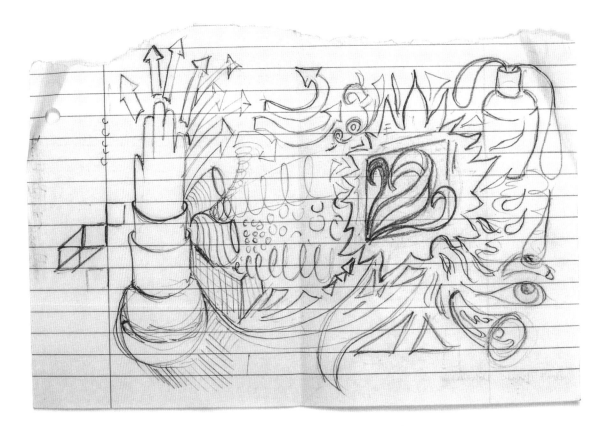

Puede hacer un garabato donde quiera y sobre cualquier superficie. No hay ningún garabato que esté bien o mal, simplemente todos son diferentes. Esta es su zona de juego, donde puede hacer lo que quiera. Puede crear un personaje cómico o una sinfonía de giros sin sentido —y todo estará bien, porque solo es un garabato.

Taxonomy Misnomer
Matt Lyon
2007

Otro ejemplo:
Mattias Adolfsson, pág. 107

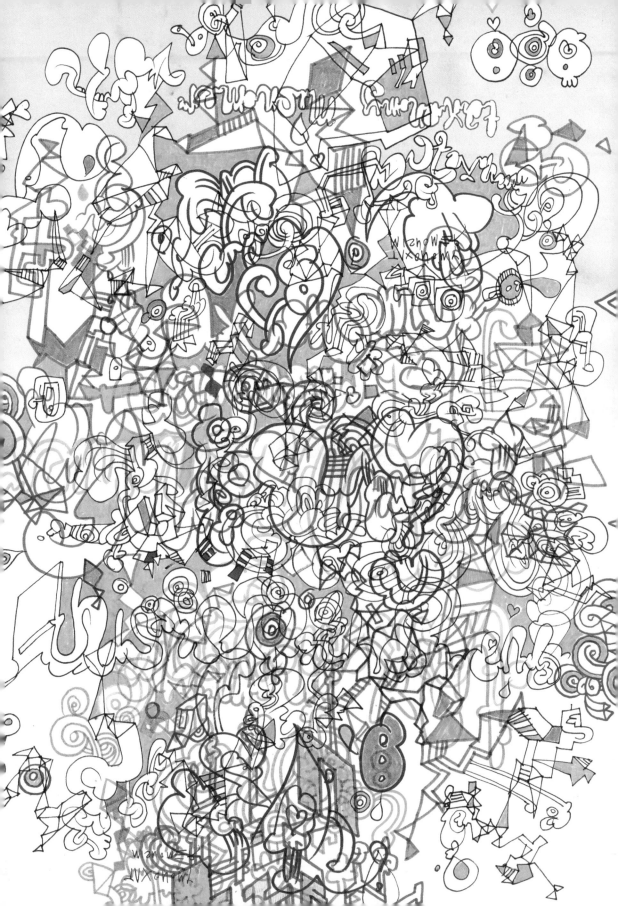

Lo sencillo es efectivo

Si visita Nueva York, le garantizo que verá esta flor entre el caos de la gente, las vallas publicitarias... ya sea pintada en un lateral de un gran edificio o en una pegatina. La simpleza de este alegre motivo floral sobresale como una voz imponente en una ciudad en constante cambio.

Aunque con solo mirarla le parezca una simple flor, el artista callejero Michael de Feo la dibujó una y otra vez en su estudio, constantemente, hasta que encontró la forma perfecta del tallo de la flor y la adecuada irregularidad de los sutiles pétalos de la misma.

Los dibujos no tienen que ser ni complicados ni elaborados. Solo hay un paso entre la espontaneidad de un garabato y un dibujo más elaborado y elegante como el de De Feo.

Seleccione un elemento de su garabato y repítalo hasta perfeccionarlo. Luego sintetícelo hasta llegar a su forma más simple.

Icono floral
Michael De Feo
1994-presente

Otro ejemplo:
Pablo Picasso, pág. 122

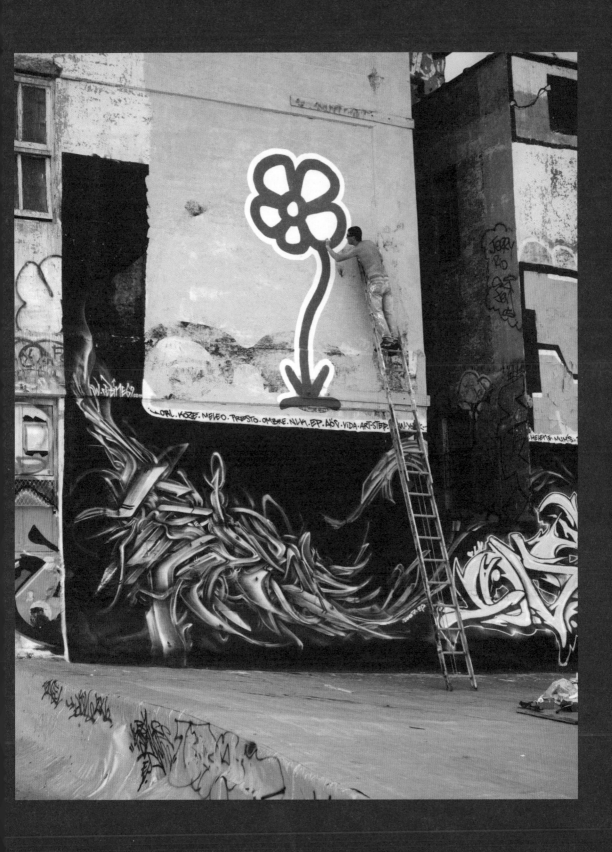

Sea libre, sea flexible

El dibujo de Boris Schmitz está hecho con una línea continua, como si fuese un cable que se va moldeando a su paso por los rasgos de la chica que nos observa tan fijamente. Es un dibujo sensual que capta la pose y la expresión ardiente de esta modelo femenina con libertad y flexibilidad.

A Schmitz no le importa repasar la línea o simplemente salirse de la misma, ya que todas ellas ayudan a definir su sujeto. Este tipo de dibujo es como andar sobre una cuerda: se tiene el control, pero se debe saber cómo colocar los pies y mantener los ojos puestos en el sujeto.

Intente dibujar su mano con un solo trazo.

- **Mantenga el lápiz en contacto constante con el papel. Esto le permitirá fijarse más en su mano.**
- **Deje que la línea que está trazando se deslice por todo el contorno de la mano, dibujando así todo su perfil.**
- **No se atasque, simplemente mueva el lápiz e intente ser intuitivo.**

Gaze 466
Boris Schmitz
2016

Otros ejemplos:
Ellsworth Kelly, pág. 31
Gregory Muenzen, pág. 32
Pablo Picasso, pág. 122

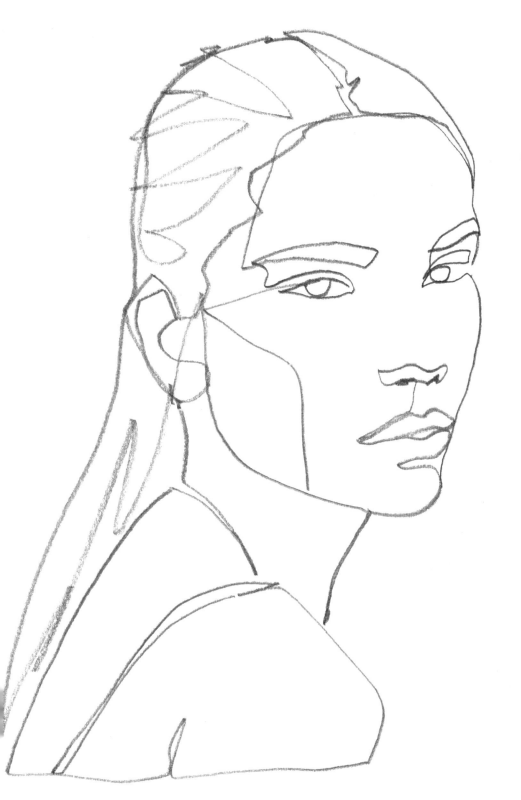

Boris Schmitz 2016

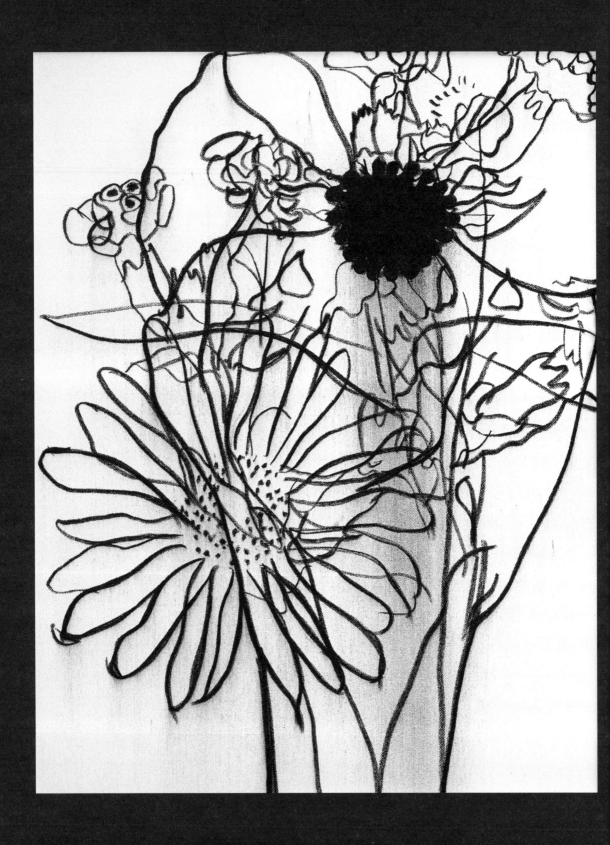

Dibuje sobre el dibujo

No quiera ser demasiado preciso con sus dibujos. Observe cómo Gary Hume dibuja diferentes flores, una sobre la otra. Capas de pétalos, tallos y estambres se entrelazan, lo que hace que sea muy difícil intuir dónde termina una flor y dónde empieza otra.

A Hume le entusiasma el proceso (una progresión de imágenes que emergen de la superficie sin referencias ni espacio para la narración), ya sea en sus pinturas a gran escala sobre aluminio o en sus dibujos al carboncillo sobre papel.

Si superponemos elementos al dibujar, la imagen se fragmenta, lo que nos permite captar solo destellos de los dibujos que hay debajo. Su producto final será más que la suma de sus partes.

Dibujar sobre un dibujo que acabamos de hacer puede parecer una muy mala idea, pero ayuda a liberarnos de la ansiedad que produce la posibilidad de hacer un trazo en el lugar equivocado y, por tanto, a ser más expresivos. El resultado final puede ser emocionante y puede transmitir energía.

Sin título (Flores)
Gary Hume
2001

Otro ejemplo:
Matt Lyon, pág. 11

Simplifique

Eugène Delacroix pensaba que un artista tenía que poder dibujar a una persona precipitándose desde una ventana antes de que tocara el suelo. Aunque pueda parecer excesivo, la idea de croquis sucinto, o esbozo rápido, influenció al gran peso pesado del arte moderno Henri Matisse, ya que le ayudó a desarrollar su particular estilo. Matisse hizo este dibujo rápidamente, ya que solamente se centró en los detalles más importantes y obvió aquellos que eran innecesarios.

La simplicidad de este dibujo se asemeja al de Wyndham Lewis, el cual hemos visto al principio de esta sección. Ambos artistas son fieles al concepto de «menos es más». Aunque el dibujo de Lewis sea el más estudiado, debemos tener en cuenta que ambos se centran en la parte más fundamental del dibujo. Con la sencillez del trazo, Lewis es capaz de simplificar formas complejas en una serie de arcos y curvas, mientras que Matisse evoca una iglesia en un paraje marroquí con un par de trazos diestros.

Ser demasiado meticuloso con los detalles puede arruinar la frescura del dibujo. Sea ágil y decidido, sobre todo en esas partes que considere que no pueden salirle del todo bien.

Iglesia en Tanger
Henri Matisse
1913

Otros ejemplos:
Wyndham Lewis, pág. 8
Gregory Muenzen, pág. 32

Haga tres dibujos de una vez sobre el mismo tema.

Dedique cinco minutos al primero...

dos minutos al segundo...

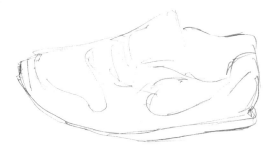

y un minuto al último.

Ignore cualquier detalle que sea prescindible y concéntrese en los elementos clave que conforman su dibujo. No se precipite con los dibujos más rápidos, solo céntrese en las partes más importantes. Tenga en cuenta que el último dibujo de la serie de tres puede consistir en unas pocas líneas.

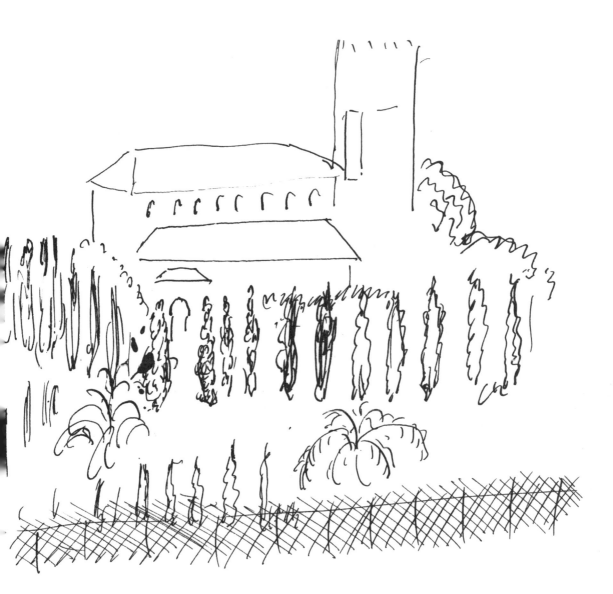

i · Matisse Tgé église anglaise 1918

Cómo sujetar el lápiz

No todos los dibujos que aparecen en este libro están hechos a lápiz. Algunos están hechos con tinta, otros con carboncillo e incluso con pluma estilográfica; pero cuando empezamos a dibujar, lo único que necesitamos es un simple lápiz y algunos conocimientos sobre cómo usarlo. Por eso, la única herramienta que vamos a necesitar es un lápiz, que puede utilizarse de diferentes maneras para realizar diferentes trazos. Para empezar, la manera en que sujetamos el lápiz puede tener efectos en los trazos que hagamos.

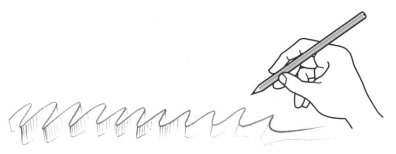

Sujeción estándar

Es la que usamos para escribir. Aunque todos agarramos el lápiz de manera diferente para escribir, tenemos en común que colocamos los dedos cerca de la punta, ya que este hecho nos proporciona un control sobre la presión que queremos ejercer así como la dirección que queremos tomar cuando escribimos o dibujamos.

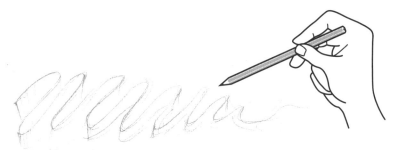

Sujeción por la parte trasera del lápiz

Con este tipo de agarre creamos un estilo poco definido. Agarrar el lápiz de esta manera sirve para hacer un primer esbozo de lo que será nuestro dibujo o para hacer trazos en forma de arco.

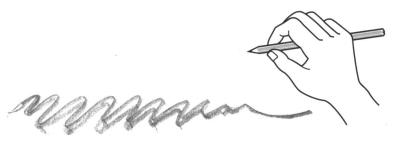

Sujeción ladeada

Con esta sujeción colocamos el lápiz de manera plana en el papel. Colocar el lápiz así hace que la mina esté en pleno contacto con el papel, lo cual hace que sea la posición perfecta si queremos realizar trazos gruesos. También es perfecto para hacer sombras.

Dibujar líneas rectas

Como hemos visto, los distintos modos de agarrar el lápiz nos ayudan a realizar diferentes tipos de trazos. Agarrar el lápiz por la parte trasera resulta especialmente útil para trazar líneas rectas. Agarre el lápiz a cierta distancia de la punta, coloque la mano en el borde del cuaderno o tabla de dibujo. Intente apoyar el meñique en el borde del cuaderno o tabla. Luego, coloque la punta del lápiz sobre el papel y deslice la mano por el borde del cuaderno. Recuerde que debe procurar no mover el lápiz.

Dibujar es una actividad física y, por eso, la postura es importante. Parece obvio, pero asegúrese de que sus brazos y sus manos pueden moverse con libertad, además de adoptar una posición que le resulte cómoda. Si está dibujando *in situ*, asegúrese de que puede ver bien lo que va a dibujar, así como el papel. Puede que tenga que moverse un poco.

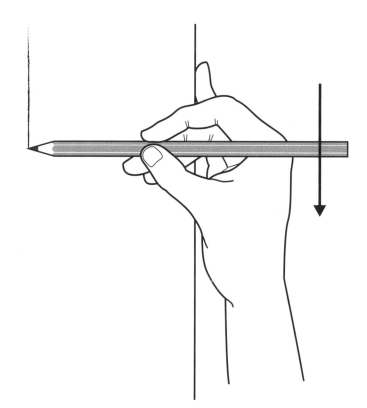

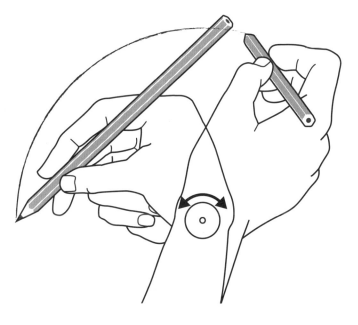

Dibujar líneas curvas

Es importante que la mano no tenga ningún obstáculo cuando se trata de dibujar una línea curva o un arco.

Asegúrese de tener suficiente espacio para mover la mano. Imagine que su mano es como un compás, y que su muñeca es la aguja. Aproveche el arco natural que formará la mano al moverse para trazar una línea curva.

Cuando dibujamos una línea curva es importante que la mano se mueva libremente, pero también es importante saber mover el papel para colocar la mano en la posición correcta, algo especialmente útil a la hora de dibujar elipses, como por ejemplo la parte superior de una taza o un vaso.

¿Qué cuaderno de dibujo es el más adecuado?
Si está leyendo este libro, probablemente ya haya comprado un cuaderno de dibujo, o alguien se lo haya regalado. No hay cuadernos de dibujos buenos o malos; simplemente tiene que elegir uno con el que se sienta cómodo. Yo prefiero usar un cuaderno de espirales porque me resulta más fácil pasar las páginas, pero cada uno tiene sus preferencias.

Cuando hablamos de elegir el tamaño adecuado del cuaderno, tenemos que utilizar nuestro sentido común. Si queremos salir a dibujar al aire libre, o mientras vamos en bus, un cuaderno pequeño es lo mejor. Si queremos hacer dibujos más grandes y detallados, es preferible usar un cuaderno más grande.

A la hora de seleccionar el tipo de papel, tenga en cuenta que en las tiendas de material artístico encontrará toda clase de tipos de papel: de diferentes grosores y texturas, sin ácidos, prensado en frío,

prensado en caliente… la lista puede ser muy larga. No se preocupe. Cualquier papel es bueno para dibujar, aunque conviene tener en cuenta ciertas consideraciones:

Papel de impresora: liso y fino; bueno para esbozos rápidos (80-120 gramos)
Papel de dibujo: superficie rugosa; bueno para todo tipo de dibujos (100-200 gramos)
Papel de acuarela: normalmente tiene una superficie texturada; robusto y bueno para dibujos más detallados (200-320 gramos)

La mayoría de cuadernos de dibujo son de papel de dibujo o de papel de acuarela. El papel de dibujo es bueno para dibujar debido a que su superficie es ligeramente rugosa, cosa que permite que el grafito se adhiera mejor al papel. El papel de acuarela es mucho más grueso.

Tipos de cuadernos
Los cuadernos de tamaño estándar se pueden utilizar de modo horizontal o vertical. Pero también hay cuadernos cuadrados o más alargados, lo que los hace ideales para hacer dibujos panorámicos. Además, puede recortar la hoja de dibujo del modo o tamaño que prefiera y pegarla a una superficie de modo que quede bien sujeta.

Cuaderno de espirales: normalmente con tapa dura.

 Ventajas: cuando lo abrimos queda totalmente plano, así que nos proporciona un buen punto de apoyo si dibujamos de pie o sobre la marcha.

 Inconvenientes: el espiral no nos permite hacer un dibujo de doble página.

Encuadernación cosida o con grapas: la encuadernación cosida es cuando las secciones de papel están cosidas y después pegadas las unas a las otras. Disponible en tapa dura y blanda.

 Ventajas: es más fácil dibujar a doble página.

 Inconvenientes: puede ser de difícil manejo si se quiere dibujar al aire libre. Si no se abre bien puede resultar incómodo para trabajar cerca del margen.

Cuaderno improvisado: se puede hacer de diferentes maneras, pero lo mejor es que sea un tablero donde nos podamos apoyar.

 Ventajas: puede ser de cualquier tamaño, grosor y puede utilizar el papel que quiera.

 Inconvenientes: es más fácil perder los dibujos.

Dibuje la silueta

Otro modo de simplificar un objeto es poniéndolo a contraluz, ya que así vemos su silueta. William Kentridge dibujó toda una serie de siluetas para la ópera *Lulú*. Los dibujos, hechos con tinta sobre páginas de un diccionario, se proyectaron durante el espectáculo.

La imagen de un mono trepando por una rama nos muestra las habilidades de Kentridge para crear un dibujo claro y evidente sin ningún tipo de detalle. Simplifica su forma, convirtiéndola en sencillas formas oscuras, e inmediatamente sabemos lo que es y percibimos sus movimientos.

Elija un objeto y dibuje su silueta. Primero trace el perfil, y sombréelo después con el lápiz inclinado. A continuación intente hacerlo sin dibujar primero el perfil.

*Untitled Monkey
Silhouette (Talukdar)*
William Kentridge
2013

Otro ejemplo:
Ellsworth Kelly, pág. 31

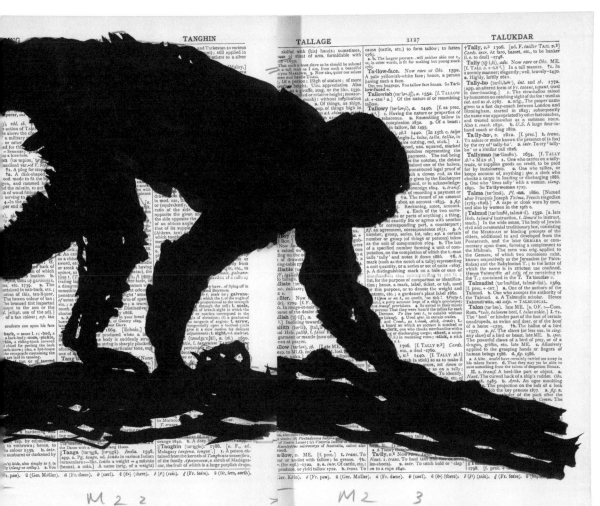

M 2 2 = M 2 3

Recuerde, recuerde

Esto es un mapa de Estados Unidos dibujado de memoria por el artista Robert Rauschenberg. ¿Por qué? Porque Hisachika Takahashi se lo pidió, a él y a otros 22 artistas estadounidenses.

Como puede imaginar, el resultado de este proyecto fueron 22 representaciones diferentes del mapa de Estados Unidos. Takahashi no estaba interesado en conseguir un mapa preciso de Estados Unidos; más bien estaba interesado en la percepción que los diferentes artistas tenían de su país, y para Rauschenberg fue un pequeño recuadro flotando sobre un mar de papel en blanco. Así de sencillo.

La memoria es importante cuando dibujamos, incluso cuando el objeto está delante de nosotros. Cada vez que bajamos la cabeza para dibujar, debemos recordar lo que hemos visto. Por eso, lo más importante que debemos aprender a hacer bien es observar el sujeto.

Haga un dibujo de memoria; pero antes de empezar tómese un tiempo para observar el objeto en cuestión. Fíjese en que he usado el verbo «observar» en lugar de «mirar». Mientras lo observe, intente imaginar que lo está dibujando. Observe con detenimiento e intente visualizar las líneas que después trazará sobre el papel. Concéntrese en la estructura principal del sujeto.

Este ejercicio no consiste en hacer un dibujo perfecto. Cuando dibuje de memoria, no recordará todos los detalles, de modo que tendrá que simplificar el objeto, como hizo Rauschenberg con su mapa de Estados Unidos. Ahora aparte la mirada y dedique un par de minutos a dibujar el sujeto de memoria.

Sin título de «Dibujar
de memoria un mapa de
Estados Unidos»
**Robert Rauschenberg
e Hisachika Takahashi**
1971-1972

Otro ejemplo:
Henri Matisse, pág. 19

Háganse las líneas

En este caso no hay que memorizar. Seguro que Alberto Giacometti raramente apartó la mirada de estas manzanas. Me imagino cómo debió de mover su mano mientras creaba espirales de líneas flotando unas sobre otras, creando así las formas de la fruta que tenía enfrente.

Alberto Giacometti era un artista suizo muy aclamado por sus delgadas y minuciosamente trabajadas esculturas. Sus dibujos, al igual que sus esculturas, parecen penetrar hasta el corazón del sujeto, trabajándolo incesantemente.

Encontrar la línea correcta no es fácil, y a veces es necesario trazar muchas líneas en busca de la más idónea. Y eso no es malo. Si no sale bien al primer intento, no siempre hay que borrar, ya que las formas pueden surgir del caos. Aunque parezca una técnica poco sistemática, esta forma de dibujar es tan precisa como un dibujo hecho con un solo trazo.

Cuando usamos este estilo de dibujo, nuestro lápiz debe moverse rápidamente. Como siempre, es importante prestar más atención al sujeto que al dibujo. El dibujo emergerá gradualmente; hay que tener paciencia y dejar que las formas vayan surgiendo sobre la marcha. A medida que vayan apareciendo, solo tienes que repasarlas con el lápiz para que queden más oscuras y marcadas.

Tres manzanas
Alberto Giacometti
1949

Otro ejemplo:
Henry Moore, pág. 48

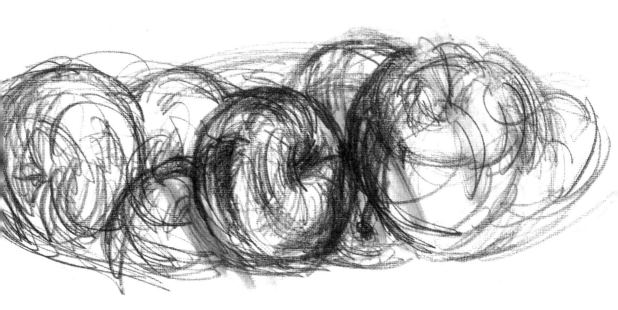

No mire hacia abajo

Sin fondo, sin contexto, estas manzanas no son más que un perfil nítido en un espacio vacío. El estilo de este dibujo tan preciso contrasta enormemente con las turbulentas manzanas de Giacometti; es como pasar de una tienda de curiosidades victorianas a una blanca galería de arte moderno.

Las líneas del dibujo de Kelly representan todos los matices de cada una de las manzanas. No hace suposiciones sobre cómo es una manzana; nada de «es un círculo con un tallo arriba». Se trata de observar el objeto que tenemos delante, ya sea una manzana, un árbol o una piruleta, lo más importante es lo que realmente vemos.

Haga un dibujo mirando únicamente al sujeto, no al papel. Recuerde que el resultado no importa, ya que ahora debemos aprender a observar el sujeto del dibujo. Debemos imaginar que somos una máquina de dibujar muy sensible, y que nuestros ojos amplían cada uno de los detalles del perfil y nuestra mano, también ultrasensible, los traslada al papel.

Manzanas
Ellsworth Kelly
1949

Otro ejemplo:
Boris Schmitz, pág. 15

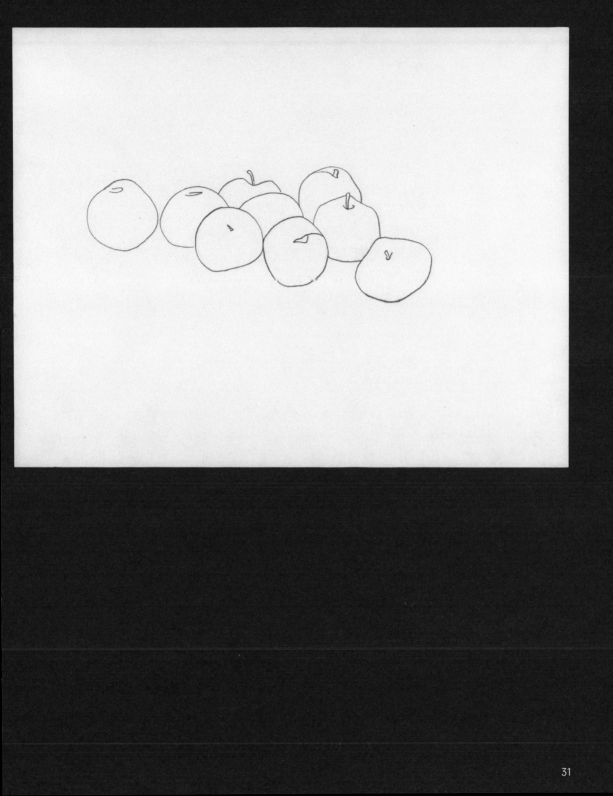

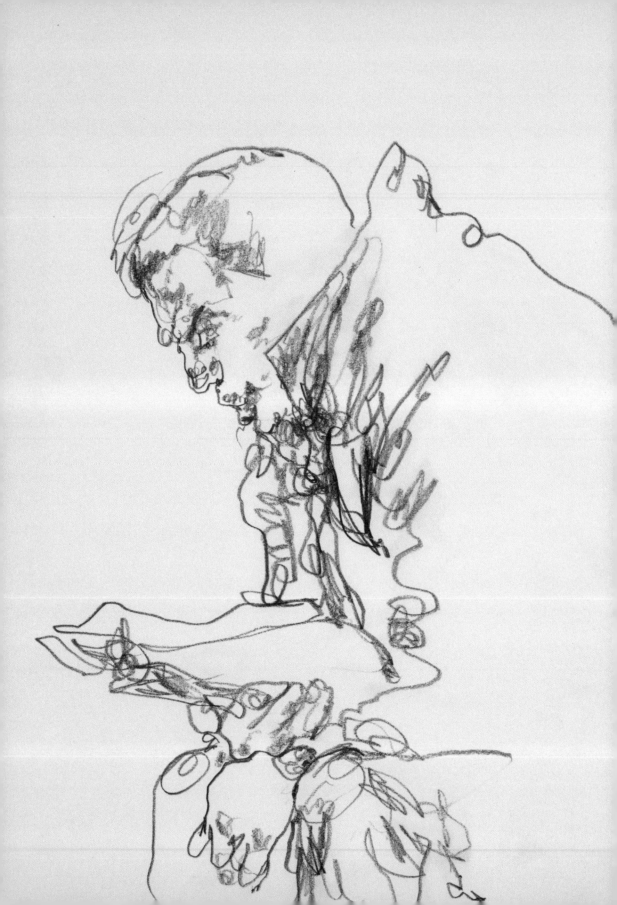

Todos podemos ser modelos

Gregory Muenzen dibuja a sus paisanos neoyorquinos en su día a día. Como si su trabajo fuera el de un fotógrafo, trabaja con rapidez, mientras sus modelos permanecen totalmente ajenos al hecho de que están posando.

Como con los dibujos de Giacometti, esta imagen emerge del trazo enérgico. Muenzen varía la presión de los trazos que hace para dar dinamismo a sus dibujos. Este estilo de dibujo rápido pretende representar una percepción del sujeto más que una descripción exacta.

A pesar de trabajar rápidamente, cada una de las líneas contribuye a describir la figura, desde la línea que dibuja el perfil de la chaqueta hasta los pliegues de las mangas. Aunque sus dibujos tengan un aspecto poco preciso, son dibujos que requieren una gran dosis de observación.

Lo mejor de dibujar es que se pueden encontrar modelos potenciales en cualquier lugar. Si se decide a dibujar personas, recuerde que es posible que se muevan; si lo hacen, simplemente empiece otro boceto. Relájese. Trabaje con rapidez, y no se preocupe por si va a terminar o no todos esos dibujos. Mire siempre más al sujeto que al papel, y mantenga la mano siempre en movimiento. Si se atasca, empiece de nuevo.

Pasajero leyendo
un periódico en el metro
de Broadway en hora
punta
Gregory Muenzen
2012

Otros ejemplos:
Boris Schmitz, pág. 15
Alberto Giacometti, pág. 29
Quentin Blake, pág. 109

SEPTVAGINTA DVARVM BASIVM SOLIDVM.

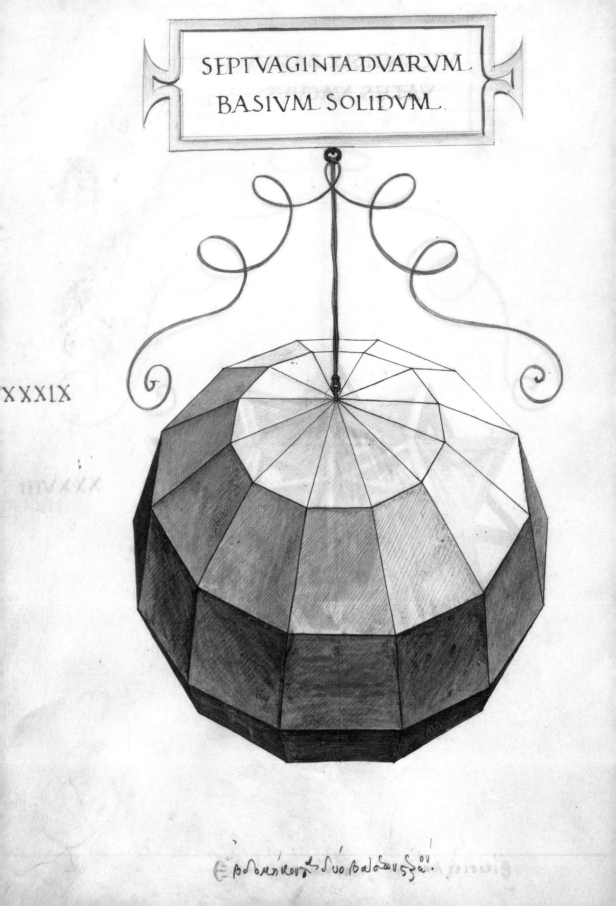

Ἐρδομήκοντα δύο βάσιων ζερεὸν.

Tonalidad

LA CIENCIA DEL SOMBREADO

Un dibujo tonal no es solo un contorno, un perfil; tiene zonas claras y zonas oscuras. La acción de añadir tonalidad a un dibujo se conoce con el nombre de «sombrear», y el sombreado puede cambiar totalmente el aspecto del dibujo.

Leonardo da Vinci hizo del dibujo una ciencia. Esta esfera es parte de una serie de dibujos que hizo para ilustrar el libro *De divina proportione* (*La divina proporción*) de Luca Pacioli. Aunque sea una forma teórica, Leonardo consigue un realismo tridimensional aplicándole sombras, de más oscuras a más claras. Cada una de las caras de esta figura tiene sombras degradadas, de blanco a negro, creando así una sensación de solidez y de forma.

Hay muchas técnicas de sombreado. Todas ellas nos ayudan a crear diferentes rangos de tonos oscuros para dar un efecto sombreado a la superficie. Cada ejemplo de esta sección se centrará en una técnica, pero en realidad nunca las usaremos aisladamente, ya que un buen dibujo tonal combina diferentes técnicas.

Puede practicar dibujando una manzana. Es un punto de inicio, y cuando sienta que domina el sombreado de la manzana, puede intentar con otro sujeto.

Esfera Campanus
sólida, de *De divina
proportione*
Leonardo da Vinci
h. 1509

Herramientas de dibujo

Lápiz (muy importante)

Puede dibujar con cualquier cosa, simplemente tiene que dejar un rastro en la superficie. Puede ser una estilográfica, carbón, pluma y tinta... lo que prefiera. Pero la manera más sencilla, y la más barata, es usando un lápiz. Todos los ejercicios de este libro se pueden hacer con un simple lápiz.

Goma de borrar

Una goma de borrar es indispensable, porque todos cometemos errores. Podremos eliminar líneas díscolas, pero también nos servirá para crear reflejos. Se puede tallar la goma usando un escalpelo o una navaja para afilar algún punto, lo que nos permitirá usarla con más precisión.

Fijador

Usar un fijador previene que el lápiz se esparza de manera indeseada por la hoja. También sirve para fijar carboncillo y tiza.

Puede adquirir un fijador específico o, como opción más barata, laca para pelo. No hay muchas diferencias, ya que el principal ingrediente activo es el acrilato. Cuando use un fijador, asegúrese de hacerlo en una habitación que esté muy ventilada o en el exterior, ya que no es algo agradable de respirar.

Difuminador

Lo más sencillo es usar su propio dedo (aunque no haya incluido ninguna imagen de ello). Aunque para difuminar también se pueden usar bastoncillos para los oídos o un taco (un trozo de papel enrollado con los extremos afilados).

Escalpelo o cuchilla

Puede usar un escalpelo o una cuchilla para afilar el lápiz. Usar estas herramientas hace que no gastemos tanto lápiz, si lo comparamos con el sacapuntas.

También, como ya hemos dicho, sirven para afilar la goma de borrar, lo cual permite borrar con más precisión.

Sacapuntas tradicional

El sacapuntas tradicional es una herramienta buena y segura. Pero la punta dura muy poco tiempo afilada, además de producir una gran cantidad de virutas.

Afilar los lápices

Mantener el lápiz afilado y el modo de afilarlo es muy importante porque puede afectar al trazo resultante.

Un sacapuntas tradicional dará una superficie suave y redondeada a la mina del lápiz. Para sombrear, por ejemplo, es preferible sujetarlo de lado.

Mientras que un escalpelo nos proporcionará un trazo más fino con el que podremos trazar líneas más incisivas. Pero es recomendable ser cauteloso a la hora de usar esta herramienta y asegurarse de afilar el lápiz en dirección contraria al cuerpo para evitar cortes.

Tipos de lápices

La gama de lápices va desde el 9H al 9B. Los H son
duros, y el 9H es el más duro. Los lápices de la gama H
permanecen afilados más tiempo y dejan una marca
más suave. Los de la gama B (del inglés *black*, «negro»)
son más blandos. Se desafilan rápidamente, pero
sus trazos son más oscuros. El HB está justo
en medio, no es ni blando ni duro.

Claro \longrightarrow **Oscuro**

9H	8H	7H	6H	5H	4H	3H	2H	H	HB	B	2B	3B	4B	5B	6B	7B	8B	9B

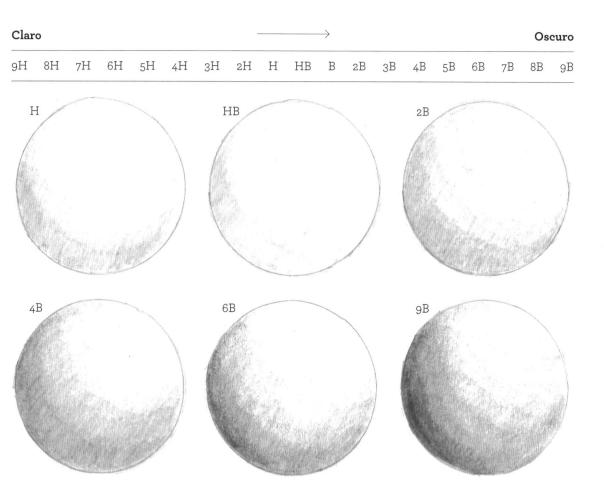

Para los ejercicios que vamos a realizar en este libro,
y para hacer bocetos en general, bastará con un lápiz
de la gama B a la 6B. Yo prefiero dibujar con un lápiz 2B
porque proporciona un trazo oscuro o un trazo más
claro según convenga. Además, no se desafila tan
rápidamente. La diferencia entre un número y otro
puede ser sutil, y algunas marcas varían ligeramente.

To Cecil from
Lucian Freud
24 . 8 . 48.

No tenga miedo a los oscuros

El dibujo que hemos visto de Leonardo al principio de esta sección era un objeto imaginado. La excelente manzana arrugada de Lucian Freud, en cambio, es muy real. Está postrada sobre una superficie sólida y proyecta una sombra muy definida. El sombreado no presenta una gradación en una de las caras, sino que recorre toda la superficie de la manzana, pasando de claro a oscuro muy rápidamente. Las grietas y los pliegues quedan muy acentuados a través de estos intensos claros y oscuros.

Para crear este efecto, Freud usó una única y potente fuente de luz. Cuanto más potente es la luz, más oscuras y pronunciadas son las sombras. Este contraste entre claros y oscuros da lugar a un dibujo más vivo y dramático; la tonalidad, en cambio, le da un toque de solidez más táctil.

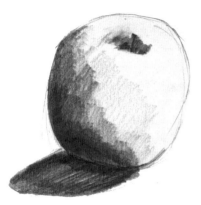

Ponga una manzana debajo de una lámpara. ¿Ve el contraste que se produce? Con un lápiz 4B, sombréela, de la parte más oscura a la parte más clara.

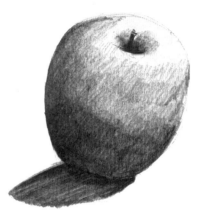

Aplique más presión en las áreas más oscuras y no tanta a medida que se vaya acercando a las zonas más claras. ¿Ve la diferencia que nos puede dar un lápiz más suave?

Busque las formas

El retrato de Emil Bisttram nos mira; su cara, como una piedra cincelada, está hecha a partir de formas claras y oscuras claramente definidas. La fuente de luz proviene de la izquierda del dibujo y sirve para enfatizar las formas angulares que dibujan su cara, como si se tratara de una versión irregular de la esfera de Leonardo.

Una cara está formada por un montón de protuberancias que absorben la luz, creando manchas claras y oscuras. Bisttram construye la estructura de esta cara con una serie de formas abstractas; si la descomponemos, obtendremos un triángulo negro, un rectángulo gris oscuro, etc. Pero todas estas formas, al juntarlas, se convierten en un todo coherente.

Para encontrar estas formas, echaremos un vistazo rápido al objeto que queremos dibujar con la finalidad de quedarnos con los rasgos básicos y omitir los detalles. De este modo empezaremos a ver las cosas como un conjunto de manchas claras y oscuras.

Autorretrato
Emil Bisttram
1927

Otro ejemplo:
Matthew Carr, pág. 73

Intente hacerlo con una manzana, descomponiéndola en zonas claras y oscuras.

Primero, dibuje la forma básica de la manzana.

Luego empiece a definir las diferentes áreas de luz y sombra.

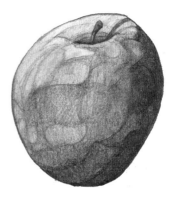

Empiece a sombrear las áreas y al final añada más líneas para definir la imagen.

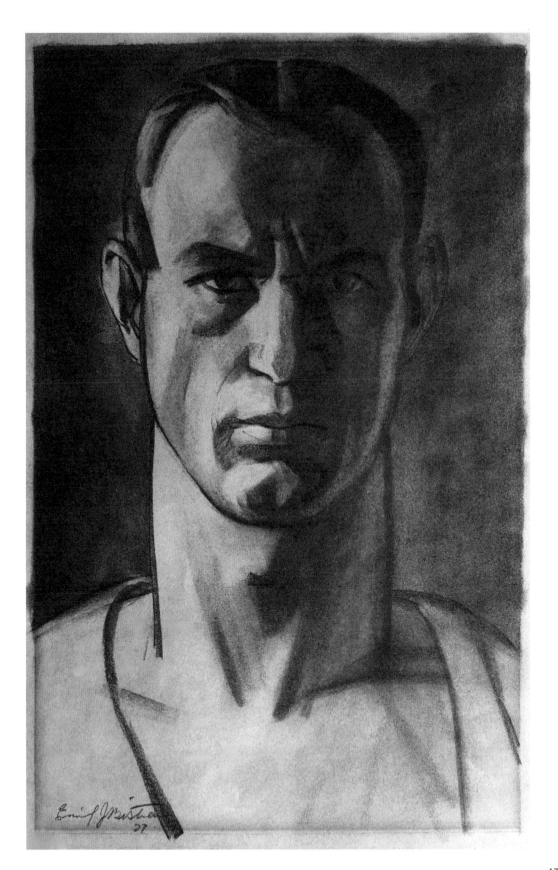

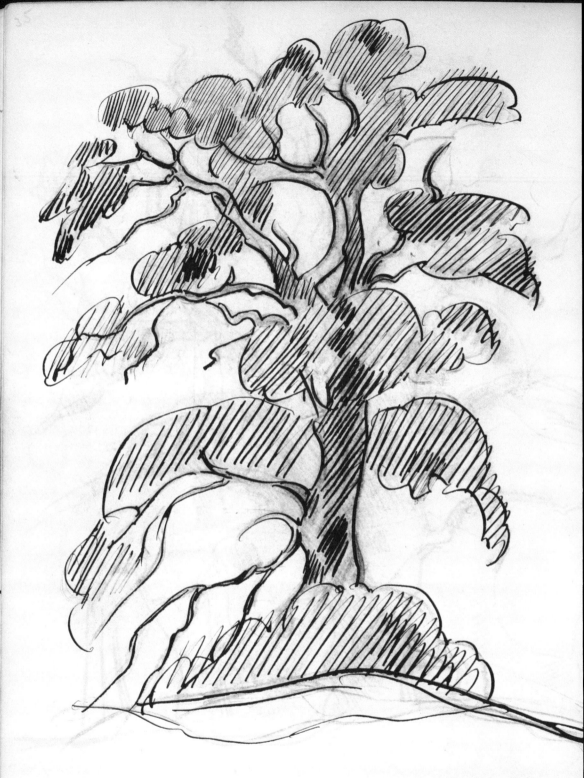

H. Gaudier-Brzeska

Rellénelo

Henri Gaudier-Brzeska construye este árbol solitario usando trazos ágiles para formar el perfil, y luego añade unas líneas diagonales para dar fluidez a la forma.

Estas líneas diagonales constituyen un modo rápido y eficaz de sombrear superficies grandes. Tenga en cuenta que trabajar rápido no es sinónimo de un trabajo descuidado o mal hecho. Los trazos del árbol de Brzeska son rápidos, pero también son precisos. Brzeska crea profundidad aplicando más presión en algunas áreas sombreadas y dibujando las líneas más juntas.

Aplique este método a su manzana.

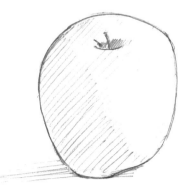

Primero trace el perfil. Adopte la fluidez de Brzeska. Cubra la mayoría de la superficie con grandes trazos diagonales.

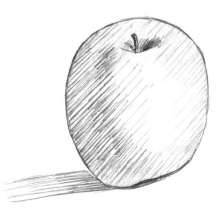

Finalmente, añada algunas líneas, más cercanas entre sí, para representar los tonos más oscuros. No olvide variar la presión.

Árbol en la cima de una colina
Henri Gaudier-Brzeska
1912

Otro ejemplo:
Pam Smy, pág. 61

Tramado cruzado

En el retrato que hizo Robert Crumb del escritor de culto de la generación Beat Jack Kerouac usó la técnica del tramado cruzado (*cross-hatching*), así como la técnica del sombreado con líneas diagonales (*hatching*). La combinación de ambas técnicas nos ofrece un espectro más amplio de tonalidades y permite una representación más compleja de la forma.

La técnica del tramado cruzado es simple a primera vista, pero es más compleja en la práctica. Los tonos más oscuros se crean a partir de capas de líneas entrecruzadas, aplicando diferentes grados de presión. Cuantas más capas añada, conseguirá una tonalidad más oscura. Puede variar la dirección de estos trazos para definir la forma del sujeto del dibujo.

Empiece del mismo modo que empezó en el dibujo anterior.

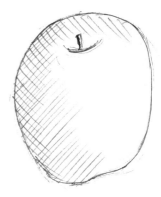

Fíjese en cómo Crumb cubre todo el objeto de tonalidad. Lo único que deja intacto son los reflejos de algunas partes de la manzana. Ahora añada líneas en dirección contraria.

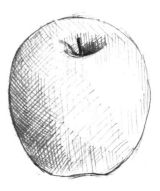

Siga añadiendo líneas entrecruzadas donde las sombras sean más oscuras.

Retrato de Jack Kerouac
Robert Crumb
1985

Otro ejemplo:
Matt Bollinger, pág. 110

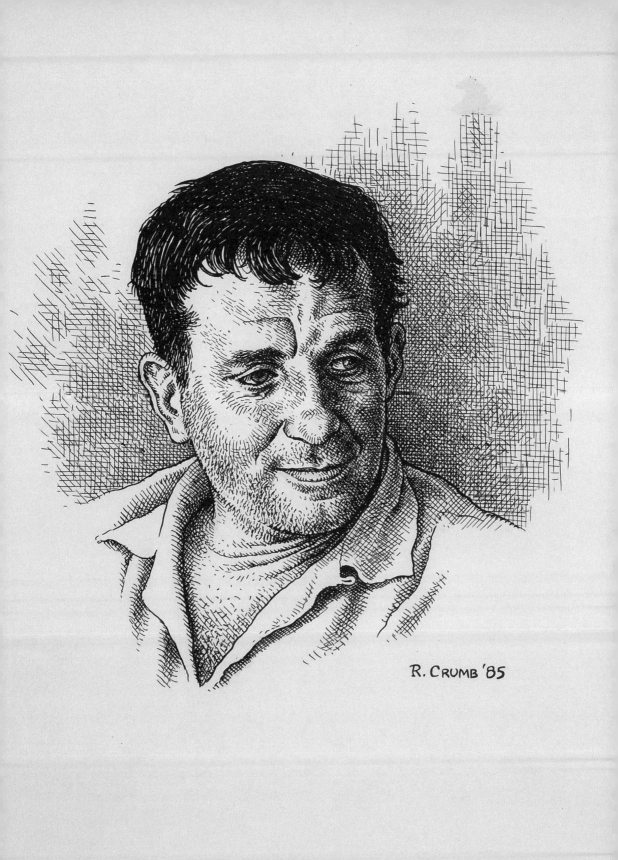

R. CRUMB '85

Simple cell-like backgrounds
Shelter drawings — Move positions of hands + arms + faces. near
Remember figures last Wednesday night (Piccadilly Tube)
Two sleeping figures (seen from above) sharing cream coloured
thin blanket, (drapery closely stuck to form)
hands & arms — Try point was one self.

Two figures sharing same green blanket

Perfílelo

A Henry Moore le gustaba crear formas y estructuras en sus dibujos y esculturas. Los trazos que Moore usa para describir las dos figuras envuelven todo su cuerpo, dándoles forma y moldeándolas como si de una de sus curvilíneas esculturas se tratara. Estas líneas fluidas acentúan la redondez del sujeto.

Las sombras del contorno ayudan a definir las curvas del sujeto; puede darle tonalidad por capas, del mismo modo que cuando se aplica el tramado cruzado.

Cuando lo aplique a su manzana, piense en cómo quiere distribuir las curvas, tanto verticalmente como horizontalmente. Cada una de las líneas contribuye a describir la forma redondeada.

Dibuje la forma básica de la manzana y luego dibuje las líneas a su alrededor.

Añada líneas hasta que considere que la figura está completamente moldeada.

Dos figuras compartiendo la misma manta verde
Henry Moore
1940

Otro ejemplo:
Alberto Giacometti, pág. 29

Puntee

Miguel Endara hace que este divertido dibujo parezca tan compacto que resulta difícil imaginar que lo hizo íntegramente con puntos, desde las áreas más oscuras, dibujadas con puntos muy tupidos, hasta las áreas más claras, donde los puntos están más dispersos.

A diferencia del sombreado con rayas diagonales, un método de sombreado incisivo y rápido, el punteado es una técnica que requiere paciencia, pero al final vale la pena. Las áreas más oscuras se consiguen juntando más los puntos, mientras que las áreas más claras se consiguen alejándolos entre sí. El tamaño del punto también afecta a la intensidad del tono: los puntos más grandes serán más oscuros, mientras que los pequeños serán más claros.

Coloque la manzana y tómese un tiempo. Comience por las áreas más oscuras, dibujando puntos muy juntos. Una vez pase a la zona más clara, separe más los puntos entre sí.

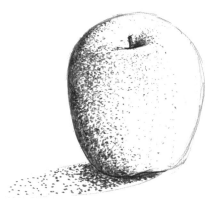

Siempre puede volver a la zona más oscura e intensificarla más.

Despiértame
Miguel Endara
2007

Otros ejemplos:
John Singer Sargent, pág. 91
Vincent van Gogh, pág. 103

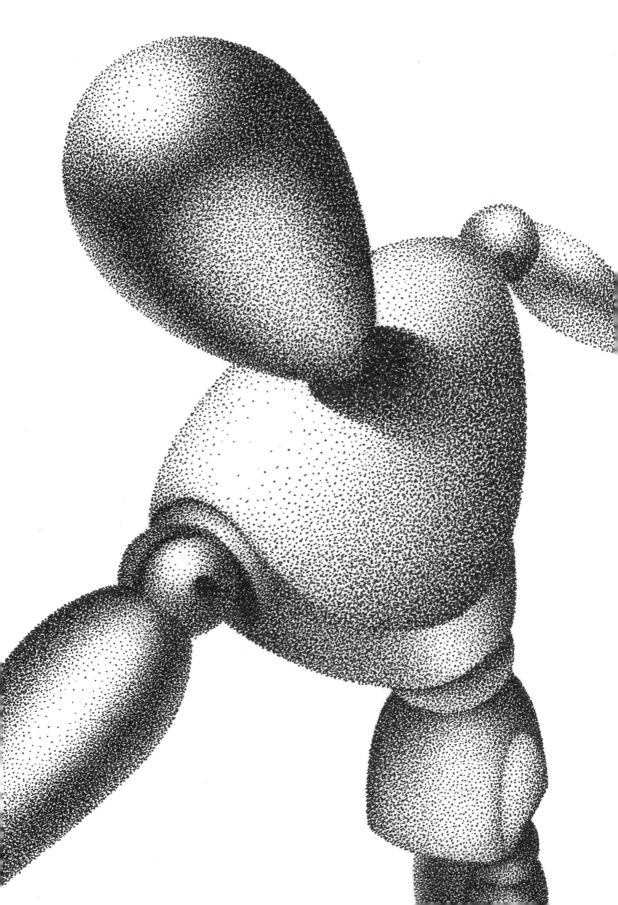

Suavícelo, hágalo atractivo

La sensual representación de dos peras de Odilon Redon resulta aún más tentadora por la redondez de la fruta. Las sombras suaves recrean una sensibilidad onírica.

Si frotamos el grafito del papel, conseguiremos una suave gradación de más oscuro a más claro, sin las rayas, más toscas, del sombreado con líneas. Use un lápiz muy blando, ya que son los que más cantidad de grafito dejan sobre el papel.

Trace el perfil de su manzana. Luego empiece a sombrearla, como ya hizo en el ejemplo de la página 41. Ahora, con el dedo, empiece a frotar las zonas sombreadas, difuminando los trazos y dejando que el grafito se esparza formando zonas claras y oscuras.

El grafito sobresaldrá del perfil de la manzana, pero no se preocupe: podrá borrarlo al final.

Dos peras
Odilon Redon
Finales del siglo XIX

Otros ejemplos:
Paul Noble, pág. 95
Alan Reid, pág. 117

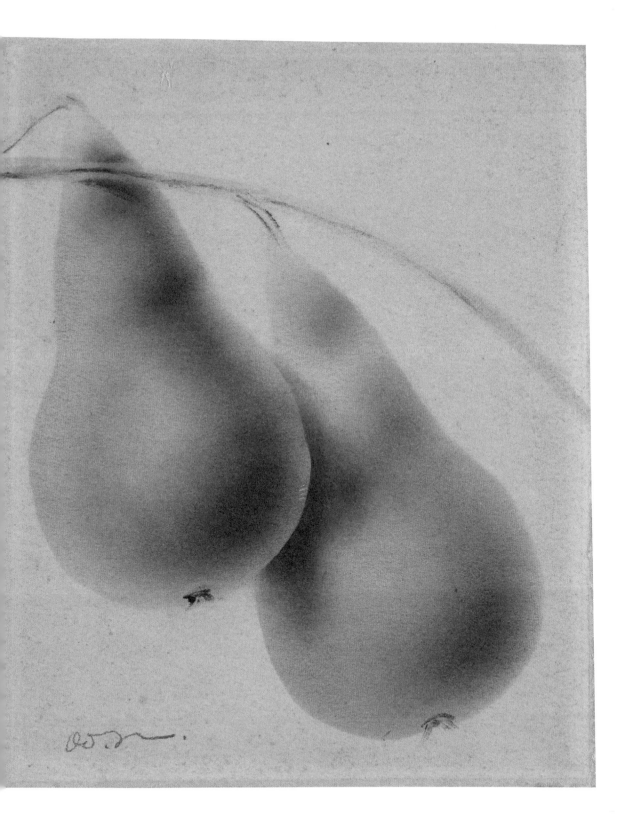

Empiece a oscuras

Frank Auerbach solía romper su papel y luego pegaba los trozos. Para realizar el retrato de su colega, también artista, Leon Kossoff, solía borrar repetidamente lo que había dibujado y luego volvía a aplicar carboncillo encima, como si estuviese esculpiendo la figura sobre la superficie del papel.

La goma de borrar no solo sirve para eliminar errores, sino que también podemos usarla para crear nuestra imagen. Si sombrea una gran área de papel primero, luego puede frotarla con la goma y así crear zonas de luz que harán sobresalir la forma. Es como un sombreado, pero invertido.

No solo sirve para resaltar una forma, sino que también puede usarse para conseguir efectos dramáticos y lúgubres, como los creados por Sue Bryan en *Edgeland V* (página 57), donde los zarzales emergen del papel, pero sus contornos están perfilados sobre el pálido y luminiscente cielo.

Intente dibujar esta manzana. Cubra toda la hoja de grafito. No hace falta que quede totalmente negra, basta con que quede de un color gris uniforme.

Ahora mire la manzana que le sirve de modelo. Céntrese en la búsqueda de luces y sombras. Frote la goma de borrar por las partes más luminosas hasta que vuelva a salir el blanco del papel. Limpie la goma de vez en cuando en otra superficie.

Luego empiece a frotar para conseguir los diferentes tonos de gris. Si la goma empieza a desgastarse, dele forma con una cuchilla.

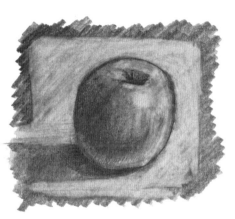

Finalmente, defina los detalles de la imagen con el lápiz.

Retrato de Leon Kossoff
Frank Auerbach
1957

Otro ejemplo:
Sue Bryan, pág. 57

Póngase oscuro y melancólico

El evocador *Edgeland V* de Sue Bryan forma parte de una serie de dibujos que describen lugares olvidados con una atmósfera misteriosa, y dirige nuestra atención a la belleza de estos terraplenes contorneados en un pálido y luminiscente cielo.

La tonalidad no solo crea formas sólidas tridimensionales, también puede crear efectos sorprendentemente evocadores. En los dibujos de Bryan, la textura de los zarzales y arbustos se crea a partir de sutiles borrones de diversa intensidad. En este caso no es necesario perfilarlos para definirlos.

Intente crear su propio paisaje evocador a partir de borrones.

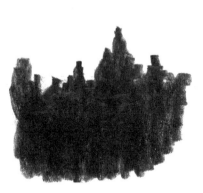 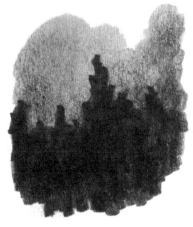 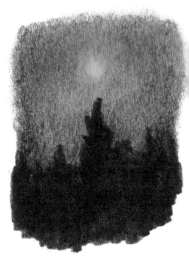

Usando un lápiz 6B dibuje un bloque negro, pero formando triángulos desiguales en la parte superior, como si fuesen las copas de los árboles.

Con movimientos circulares y con un tono más claro, dibuje el cielo detrás de los árboles.

Puede usar la goma para dar brillo a algunas partes del cielo.

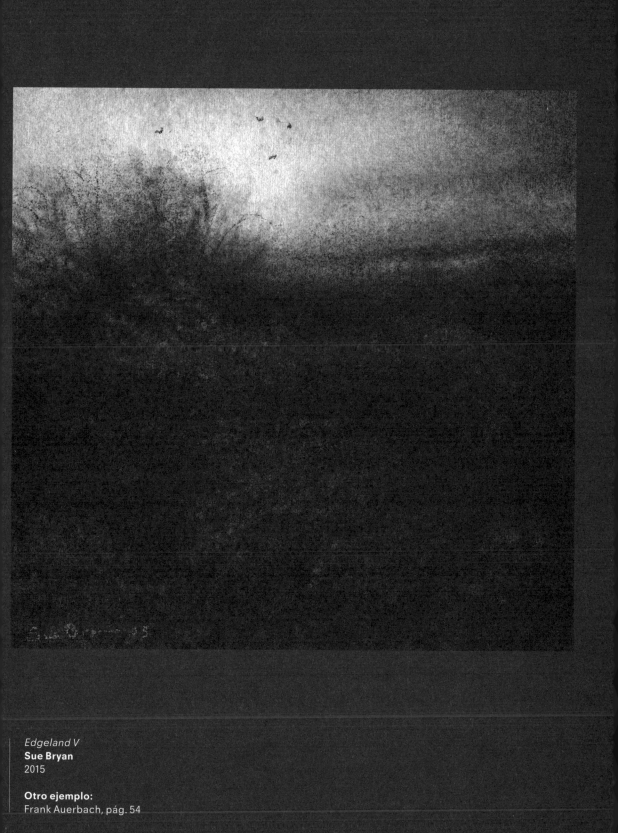

Edgeland V
Sue Bryan
2015

Otro ejemplo:
Frank Auerbach, pág. 54

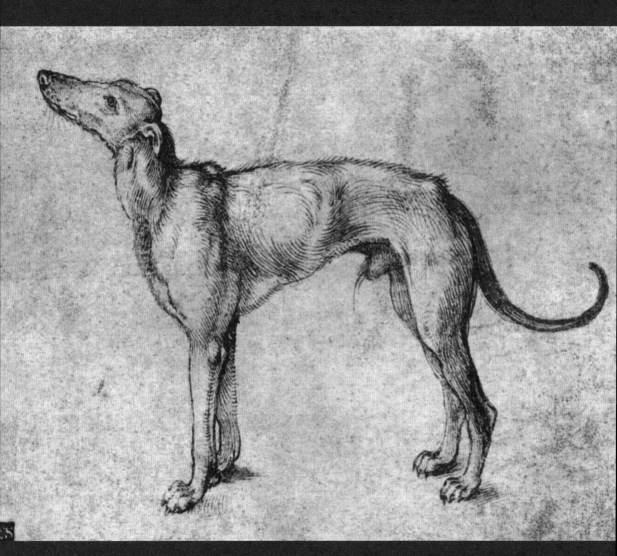

Precisión

─────────

QUE PAREZCA REAL

Vemos y sentimos el mundo que nos rodea, y queremos plasmarlo en un papel. Pero queremos plasmarlo de modo que quede «real» o que, como mínimo, parezca que controlamos el aspecto del dibujo. El dibujo del galgo de Albrecht Dürer pone de relieve lo controlado y real que puede llegar a ser un dibujo.

Espero que los ejercicios realizados hasta ahora hayan hecho que gane algo de soltura y hayan hecho que observe las cosas con más detenimiento. A continuación exploraremos una serie de técnicas para mejorar la precisión.

Muchas de estas técnicas han sido diseñadas para ayudar a mantener la proporción, que en efecto es uno de los aspectos más importantes para poder dibujar con precisión. Todas estas técnicas son transferibles, esto es, se pueden aplicar a una gran variedad de sujetos. La forma en que dibujamos una figura con precisión no difiere en absoluto de la forma en la que abordamos un edificio, un árbol o cualquier otro sujeto. No obstante, se necesita un poco de tiempo para dominarlas, porque dibujar con precisión requiere paciencia.

Galgo
Albrecht Dürer
h. 1500

Esbócelo, dibújelo

Los delicados y simétricos dibujos de Pam Smy realzan las páginas de multitud de libros. Estos, concretamente, pertenecen a *The Ransom of Dond*, la historia de una niña que se enfrenta a un destino aterrador. Estas dos páginas, tomadas del cuaderno de bocetos de Smy, nos proporcionan una magnífica percepción del proceso de desarrollo de un dibujo.

No todos los dibujos tienen que ser bocetos rápidos como los de Gregory Muenzen de la página 32. Aquí vemos cómo Smy perfila la estructura de las figuras del barco antes de desarrollarlas en detalle. No es necesario hacerlo todo bien desde el primer momento; dibujar con precisión puede ser un proceso lento.

Independientemente de nuestras cualidades a la hora de dibujar y del tiempo que llevemos haciéndolo, un dibujo acabado y pulido no aparece de la nada como por arte de magia. Constituye todo un proceso. Durante este proceso, es importante empezar dibujando con delicadeza; de este modo, si cometemos un error, es mucho más fácil borrarlo. No es que tengamos que usar un lápiz H; basta con dibujar sin presionar mucho el lápiz que estemos usando, sea cual sea. Cuando todo esté en su sitio, puede volver a trazar las líneas de su boceto para darles mayor consistencia.

El hecho de llevar encima un cuaderno de bocetos le permitirá garabatear cualquier cosa en cualquier momento, pero además se convertirá, con un poco de suerte, en una gran fuente de ideas para otros dibujos.

Páginas del cuaderno
de bocetos
Pam Smy
2013

Otros ejemplos:
William Kentridge, pág. 25
Henri Gaudier-Brzeska,
pág. 44

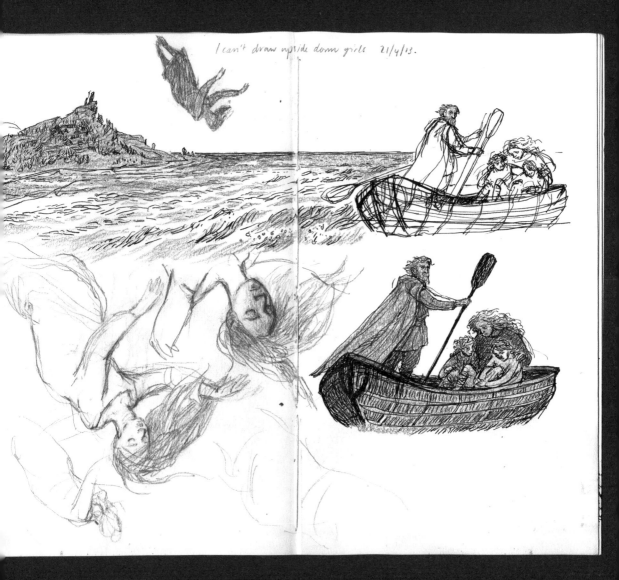

I can't draw upside down girls 21/4/13.

Encuentre el ángulo

El estilo angular de Egon Schiele se suele asociar a dibujos figurativos poco refinados y con una importante carga sexual; aquí, no obstante, las incisivas líneas de esta angular maraña de techos y tejados constituyen un muy buen ejemplo.

No siempre es fácil ver con claridad la escena que tenemos delante de nosotros. En ocasiones necesitamos un poco de ayuda. Observar con detenimiento es sin duda un buen comienzo, pero a veces nuestros ojos nos pueden jugar una mala pasada. Para crear este preciso dibujo, Schiele tuvo que asegurarse de que todos los ángulos eran correctos. Un método realmente útil para comprobar los ángulos es usar el lápiz a modo de borde recto.

Para practicar, observe la esquina de una mesa. Sujete el lápiz ante usted, con el brazo estirado, en posición horizontal. A continuación cierre un ojo y alinee el lápiz con el borde de la mesa. Observe el ángulo que forma el lápiz. Esta técnica le ayudará a hacerse una idea del grado de inclinación que debe tener esa línea de la mesa. Este método sirve también para líneas verticales. No hace falta decir que no es un método exacto, pero proporciona una buena referencia.

Para medir los ángulos de los tejados, Schiele seguramente usó su lápiz como guía.

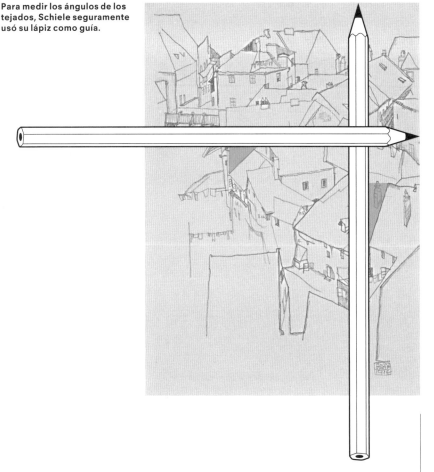

Crescent of Houses in Krumlov
Egon Schiele
1914

Otro ejemplo:
Jim Dine, pág. 77

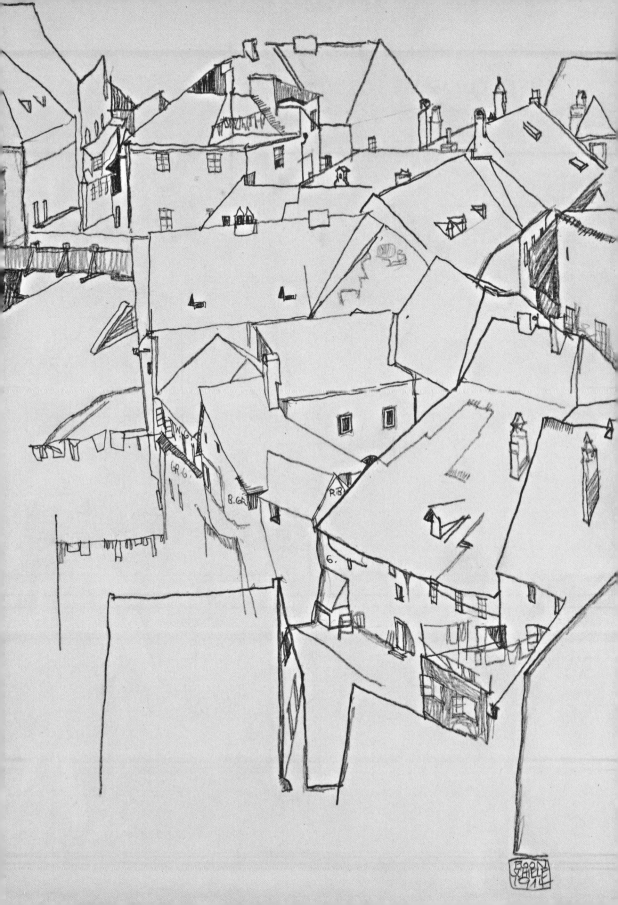

Mídalo bien todo

Cuando se intenta dibujar con precisión, una de las cosas más importantes que se deben hacer es captar bien las proporciones. Para ello, basta con comparar el tamaño de una parte del objeto respecto a las otras.

Sabin Howard crea esculturas increíblemente realistas, y para ello es esencial medir bien las proporciones básicas en los dibujos iniciales. Aquí Howard simplifica la cabeza, las caderas, el torso y las extremidades para centrarse en las proporciones. A través de unas líneas que señalan claramente los límites de la cabeza, Howard cuenta las veces que cabe dicha cabeza dentro del resto de partes del cuerpo para poder dibujar los demás miembros a escala.

Reglas generales para dibujar la figura humana:
- La longitud del cuerpo humano equivale a unas 7,5 cabezas.
- La distancia desde la parte superior del cráneo hasta la parte inferior de la cadera equivale a la distancia desde las caderas hasta el suelo.
- La envergadura de una persona, de punta a punta de los dedos, equivale a la altura de dicha persona.

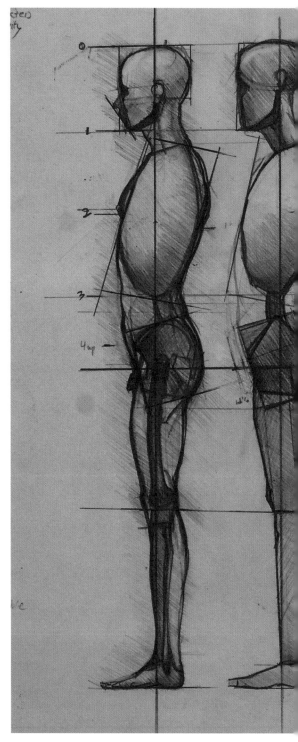

Estudio anatómico
Sabin Howard
1992

Otro ejemplo:
Howard Head, pág. 69

Mantenga la proporción de las cosas

La técnica de medición descrita en la página anterior no se limita a la figura humana. Para descubrir cómo usar esta técnica para identificar las proporciones correctas de cualquier objeto, salga en busca de un árbol. Empiece midiendo el tronco: sostenga el lápiz frente a usted, con el brazo estirado, y mida la longitud del tronco marcándola con el pulgar. Ahora cuente cuántos troncos caben en el follaje.

Marque dichos intervalos en el papel trazando unas finas directrices. Haga lo mismo con la anchura del árbol. De este modo tendrá una representación precisa de las proporciones del árbol. Lo único que falta es añadir algunos detalles.

Estire el brazo hacia delante
Cuando use el lápiz para medir, es importante que mantenga el brazo recto. De este modo establecerá una distancia fija entre el ojo y el lápiz. Si no lo hace, todas las medidas le saldrán diferentes cada vez que las tome.

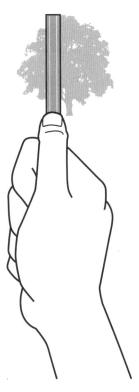

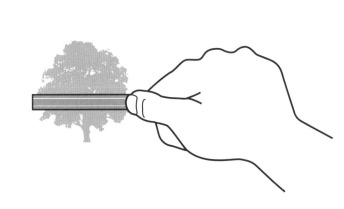

Mantenga primero el lápiz en vertical
Cierre un ojo y haga coincidir la punta del lápiz con el punto más alto del árbol. Ahora deslice el pulgar hasta que coincida con la base del tronco.

Coloque después el lápiz en horizontal
Sin mover el pulgar, gire la mano de modo que el lápiz quede en posición horizontal. Haga coincidir la punta del lápiz con el extremo más alejado del árbol y cuente a cuántos troncos equivale la anchura del árbol.

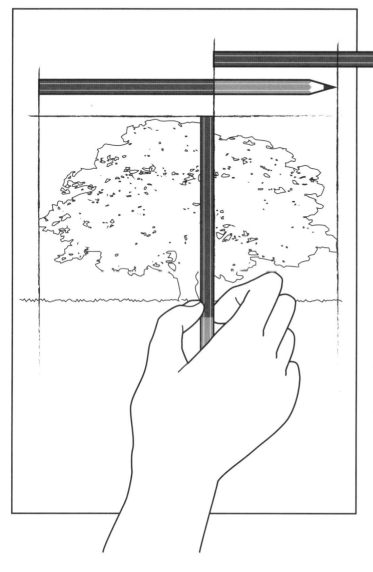

Traslade las medidas al papel

Las mediciones que acaba de hacer sirven para establecer una relación de proporción (la anchura del árbol equivale a × veces la longitud del tronco). Establecer una relación de proporción le permitirá no tener que ceñirse a las mediciones del tronco que hizo al principio. Esto es, siempre que la anchura del árbol guarde la misma relación de proporción respecto del tronco, puede dibujar el tronco del tamaño que quiera sobre el papel.

Marque la altura el árbol sobre el papel con una línea recta. Mida la altura con el lápiz y después cuente a cuántas alturas equivale la anchura y márquelo sobre el papel. Si traza líneas sobre las marcas, obtendrá un recuadro que equivaldrá a la extensión total del árbol.

Una vez tenga las proporciones correctas, puede empezar a dibujar el follaje. Si necesita calcular el tamaño del tronco, calcule cuántos troncos caben en la altura total del árbol.

Construya su dibujo

Todo buen producto empieza siendo un dibujo. Un dibujo representa de forma clara y precisa qué aspecto tendrá el producto. Este dibujo, minuciosamente delimitado y ejecutado y en el que todavía pueden verse las directrices, muestra la forma y la estructura de una raqueta de tenis todavía por fabricar.

Howard Head, frustrado por lo malo que era jugando al tenis, decidió preparar su equipo tanto como su golpe de *drive*. Su formación profesional como ingeniero aeronáutico se pone de relieve en las marcas que señalan el preciso trazo que debe seguir la línea.

No hace falta que se ponga a dibujar con el papel lleno de directrices. Puede resultar más útil marcar dónde van a ir las líneas con una sencilla cruz o bien trazar una suave directriz a lo largo de la página que te ayude después a colocar las otras líneas en la posición o el ángulo indicados.

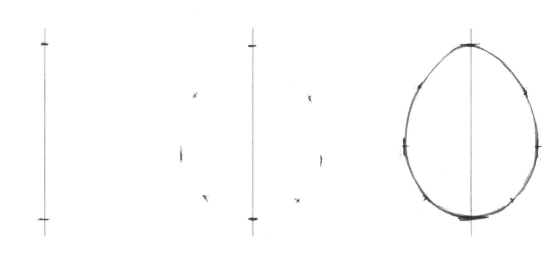

Dibuje un huevo. Empiece trazando una línea central vertical y después marque los extremos superior e inferior del huevo cerca de los extremos de la línea vertical.

A continuación marque los lados, calculando las proporciones como se indica en el ejercicio anterior. Asegúrese de que la distancia entre las marcas y la línea central sea igual, para garantizar que el dibujo quede simétrico.

Puede hacer todas las marcas que quiera. Estas marcas le servirán como guía para trazar después el perfil del huevo.

Diseño para raqueta de tenis de gran tamaño
Howard Head
1974

Otros ejemplos:
Sabin Howard, pág. 65
Hokusai, pág. 75

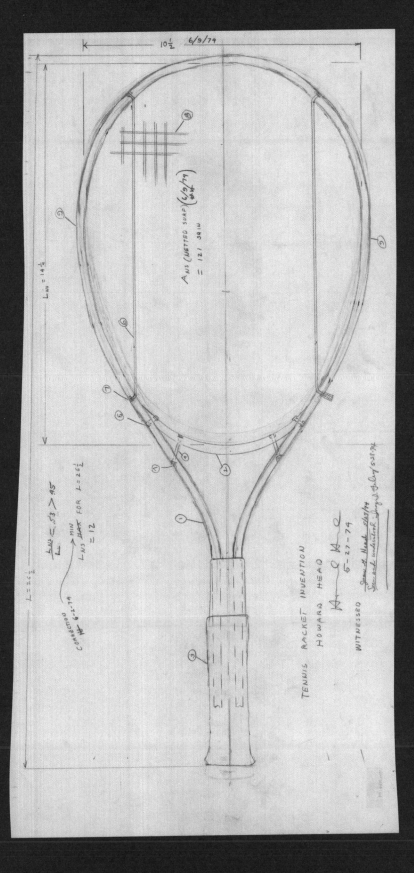

APUNTE TÉCNICO

Descífrelo

Cuando uno intenta plasmar con fidelidad sobre un papel una escena que tiene ante sí, es difícil saber por dónde empezar. Es como un puzle: hay que poner las piezas en el lugar correcto para que el puzle quede bien. Lo primero que hay que hacer es determinar cuál va a ser el foco de atención del dibujo y dedicar un momento a visualizar cómo va a quedar el dibujo sobre el papel.

Determine de manera aproximada la escala del sujeto. Asegúrese de que cabe en el papel. No apriete mucho el lápiz, ya que después tendrá que borrar la mayoría de estas marcas. Asegúrese de captar bien las proporciones básicas.

Use el lápiz para determinar algunos de los ángulos. Todavía está en una fase inicial; las cosas van a cambiar.

Ahora puede empezar a descifrar la relación espacial entre los diferentes objetos de su dibujo. Use el lápiz a modo de línea vertical u horizontal para comprobar dónde se sitúan las cosas, las unas respecto de las otras.

Cuando considere que la estructura subyacente de su dibujo es la correcta, puede empezar a incorporar los detalles y a pulir el dibujo. Al final, borre las directrices y las marcas orientativas.

Características del rostro humano

Aislado así en la página, el retrato de Matthew Carr gana intensidad, ya que la figura nos mira fijamente a nosotros. El rostro humano es increíble, y el dibujo de Carr lo pone de relieve con una gran simplicidad. Antes de incorporar las sutiles tonalidades y los detalles de los rasgos faciales, Carr tuvo que asegurarse de que la estructura general de la cara fuera la correcta.

Todos somos diferentes. Nuestros rasgos y la forma de nuestras cabezas son únicos. Existen, no obstante, determinadas proporciones básicas que se repiten en todas y cada una de las caras, y resulta de gran utilidad conocerlas. Estas directrices generales no dejan de hacer que la observación sea fundamental, pero le permitirán evitar algunos errores básicos típicos.

Ahora intente dibujar su propio rostro. A continuación encontrará las proporciones faciales más básicas.

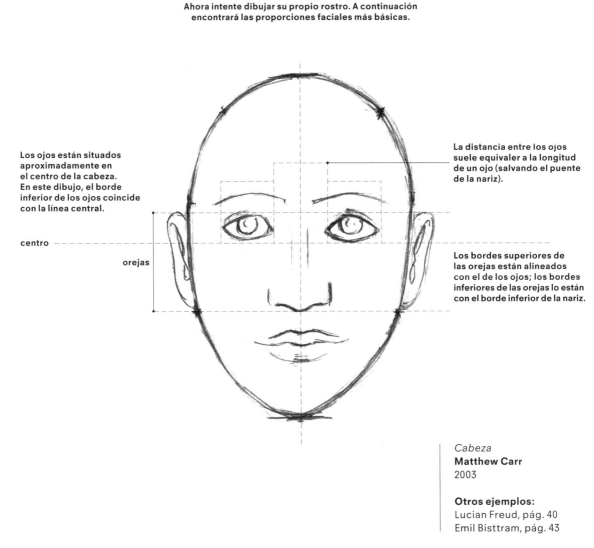

Los ojos están situados aproximadamente en el centro de la cabeza. En este dibujo, el borde inferior de los ojos coincide con la línea central.

centro

orejas

La distancia entre los ojos suele equivaler a la longitud de un ojo (salvando el puente de la nariz).

Los bordes superiores de las orejas están alineados con el de los ojos; los bordes inferiores de las orejas lo están con el borde inferior de la nariz.

Cabeza
Matthew Carr
2003

Otros ejemplos:
Lucian Freud, pág. 40
Emil Bisttram, pág. 43

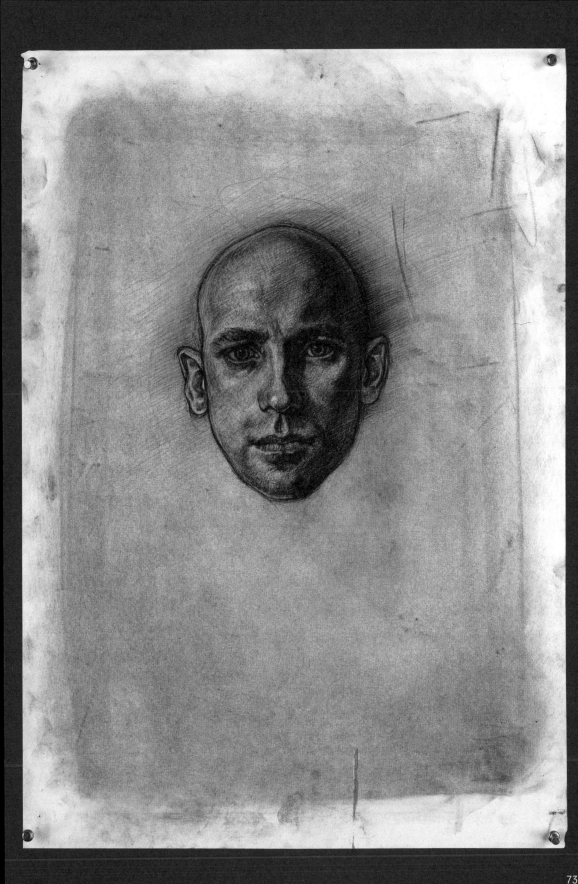

73

73

Adelántese a los detalles

Si se pasan por alto las complejidades, es posible ver los sencillos «componentes» que hay detrás. En la parte derecha de este dibujo del artista japonés Hokusai (página siguiente), podemos ver a una ardilla royendo sobre una vid, con su tupida cola colgando y las orejas levantadas. La parte izquierda del dibujo, en cambio, muestra cómo Hokusai empezó el dibujo: descomponiendo el sujeto en formas básicas.

Hokusai creó centenares de xilografías. Las más conocidas son las que representan el monte Fuji. Algo que todas ellas tienen en común es la elegancia que resulta de una sólida y a su vez sencilla estructura subyacente. Descomponer sujetos complejos en círculos, cuadrados, rectángulos y triángulos quedará un poco raro al principio; pero una vez se tiene la estructura geométrica, se pueden añadir los detalles encima.

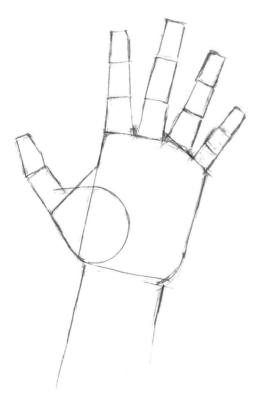

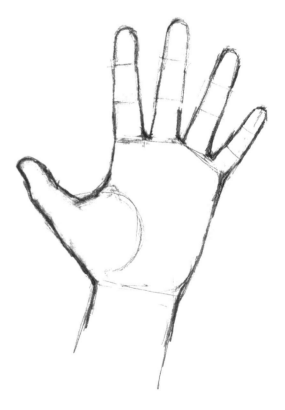

Tome un objeto que tenga cerca, como por ejemplo su propia mano. No piense en ella como una forma única. Descompóngala mentalmente y visualícela como un conjunto de círculos, rectángulos y triángulos. A continuación, trasládelos al papel.

Después empiece a fusionarlas con el lápiz.

Estudios de animales
Hokusai
1812-1814

Otros ejemplos:
Emil Bisttram, pág. 43
Jim Dine, pág. 77

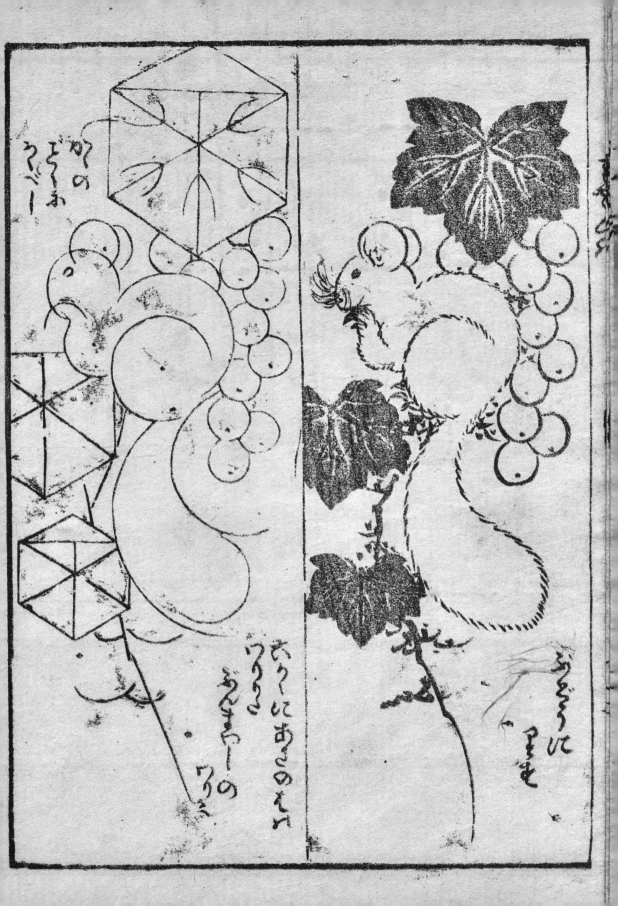

Resalte el negativo

La llave de Jim Dine (página siguiente) emerge de la página como un fósil prehistórico esculpido en una roca escarpada. Resulta asombroso cómo algo tan simple puede convertirse en algo tan potente. Lo que Jim Dine hizo en una serie de dibujos en la década de 1970, en la que representaba objetos que iban desde pinceles hasta martillos, fue precisamente eso: transformar lo cotidiano en algo especial.

El área que rodea un objeto se llama «espacio negativo». Aquí Dine resalta el espacio negativo a través del sombreado. Al dibujar, el hecho de fijarse en estos espacios vacíos puede ayudarte a visualizar una imagen más clara de la forma del sujeto. Esta técnica se puede emplear para cualquier cosa que estés dibujando.

Empiece eligiendo un único objeto en el que centrarse.

De nuevo, puede usar el lápiz como herramienta para realizar este ejercicio. Sujételo con el brazo estirado para establecer una línea imaginaria entre diferentes puntos del exterior del objeto.

A continuación, sombree los espacios que rodean las tijeras. Al hacerlo, notará que el objeto gana relieve.

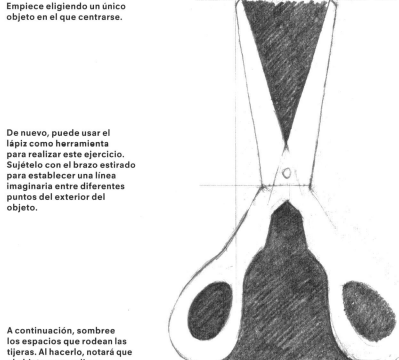

Sin título
Jim Dine
1973

Otros ejemplos:
Egon Schiele, pág. 63
Hokusai, pág. 75

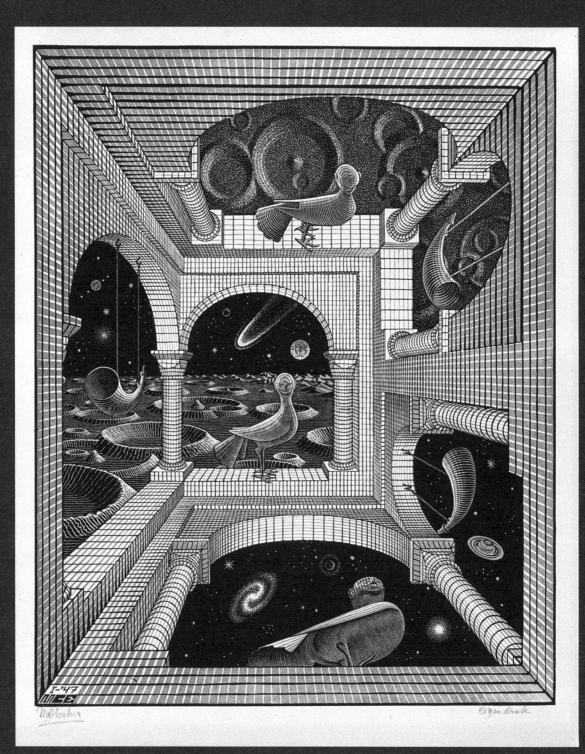

Perspectiva

TODO ES UNA ILUSIÓN

La perspectiva tiene que ver con la ilusión: una ilusión de profundidad y una ilusión de realidad. La perspectiva cambia y manipula; hace que lo bidimensional parezca tridimensional; puede hacer que lo mundano se vuelva dramático, y hacer que lo importante parezca insignificante.

Los artistas evitaron durante siglos crear una ilusión realista de profundidad sobre una superficie plana. Muchos supieron ver que los objetos parecen más pequeños cuanto más lejos estén, pero no fue hasta el Renacimiento cuando los artistas tomaron plena conciencia de que la perspectiva tiene que ver principalmente con la posición de los ojos.

La perspectiva permite a los artistas visuales contar historias y transportar a la gente a mundos imaginados. Y teniendo en cuenta que la perspectiva es un conjunto de normas, dichas normas se pueden modificar o romper. El artista holandés M. C. Escher, por ejemplo, creó un mundo en perspectiva lleno de seductoras artimañas ópticas en el que lo posible se fundía con lo imposible.

En este capítulo practicaremos la perspectiva dibujando un sencillo cubo. A medida que vaya ganando confianza usando la técnica, pruebe con otro sujeto. Pronto tendrá las habilidades necesarias para convertirse en un maestro de la ilusión.

Other World
M. C. Escher
1947

Tome cierta perspectiva

La perspectiva es una forma de enfocar el dibujo que entusiasmó a multitud de artistas del Renacimiento nada más inventarla.

A pesar de que la perspectiva es una técnica precisa y matemática, esto no debe preocuparle en exceso. Lo más importante es que las reglas de la perspectiva dictan que los objetos parecen volverse pequeños y/o difusos cuanto más lejos estén de nosotros hasta acabar desapareciendo. Este es el concepto básico que subyace a los dos sistemas de perspectiva conocidos como lineal y atmosférica.

Perspectiva atmosférica

Con la perspectiva atmosférica, los objetos no solo se ven más pequeños cuanto más lejos estén, sino que también se vuelven más borrosos. La idea es que es la atmósfera la que hace que las cosas se vuelvan borrosas con la distancia.

Las cosas que están más lejos se ven más borrosas que las cosas que están más cerca de nosotros. Este fenómeno es más evidente cuanto más lejos está el objeto. Un buen ejemplo son las montañas o los edificios en el horizonte.

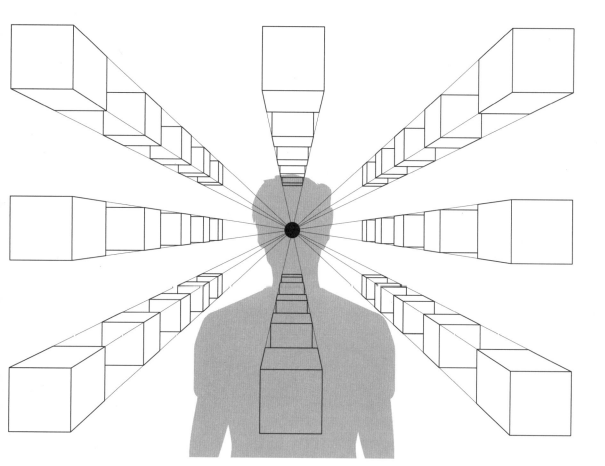

Perspectiva lineal

La perspectiva lineal debe su nombre al hecho de que se basa en líneas. En la perspectiva lineal, los objetos se vuelven pequeños a medida que se alejan. Y el punto en el que desaparecen se llama «punto de fuga».

Es posible tener dos o incluso tres o más puntos de fuga, pero mejor empezar con uno; dicho de otra forma, con una perspectiva a un punto de fuga. En la perspectiva a un punto de fuga (o perspectiva frontal), existe una relación directa entre la posición del punto de fuga y la posición de los ojos: el punto de fuga está sobre la misma línea y al mismo nivel que los ojos. Imagine que está de pie en un gran espacio blanco con un montón de cubos flotando a su

alrededor; los cubos se irían volviendo pequeños a lo largo de una línea imaginaria hasta el punto de fuga.

Para que la perspectiva tenga sentido, los objetos tienen que estar ordenados. La fila de cubos debe formar una línea recta para que parezca que desaparecen.

Cuando dibujamos usando un único punto de fuga, debemos dibujar los bordes y los planos que tengamos de frente en paralelo y los bordes de las superficies más distantes deben converger hacia el punto de fuga.

Si dibujamos «*in situ*», no siempre es fácil encontrar el punto de fuga. Use el lápiz para encontrar los ángulos que necesita para crear la perspectiva. Puede alargar los ángulos hasta el punto de fuga (o puntos de fuga).

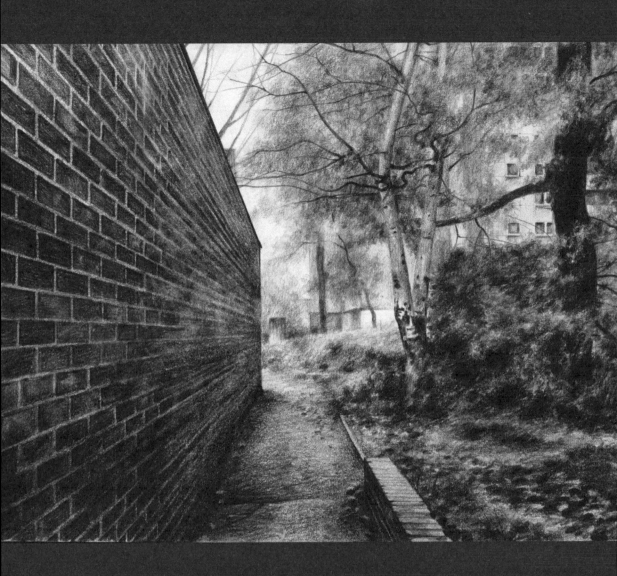

Estudio sin título (1)
George Shaw
2004

Otro ejemplo:
Brooks Salzwedel, pág. 92

Encuentre el punto

La obra de George Shaw conduce al observador por las mismas calles de Tile End Estate, Coventry, por las que él caminó cuando era pequeño. En este dibujo, vemos cómo la perspectiva a un punto de fuga convierte un callejón ordinario en un lugar dramático con líneas claras que desaparecen en la distancia.

Con la perspectiva a un punto de fuga, todo se va volviendo pequeño hasta que desaparece en un único punto. Aquí el muro, la cuneta y el camino hacen precisamente esto: desaparecer en un único punto al final del camino. Fíjese en las líneas formadas por los ladrillos: en la parte superior del muro forman un ángulo agudo, y a medida que nos acercamos a la línea de los ojos, el ángulo se suaviza. Pero sea cual sea el ángulo, todas las líneas nos conducen al mismo punto de fuga.

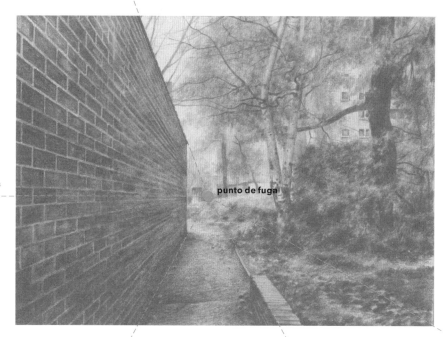

línea de los ojos

punto de fuga

Encuentre el ángulo

El artista estadounidense Ed Ruscha usaba la perspectiva para hacer que localizaciones cotidianas, como esta gasolinera, parecieran extraordinariamente tridimensionales. En este dibujo, los pronunciados ángulos de la estructura se proyectan fuera de la página.

El dibujo de Ruscha es un ejemplo de perspectiva a dos puntos. En lugar de contar con un único punto de fuga en la distancia, la perspectiva a dos puntos se sirve de dos puntos de fuga que conducen la mirada del observador a izquierda y derecha de la imagen.

Puede usar la perspectiva a dos puntos para hacer sobresalir la imagen del papel. Y si dibuja su sujeto fijando una línea de los ojos muy baja, casi a nivel del suelo, como hizo Ruscha, acentuará la tridimensionalidad de la imagen y le dará un efecto mucho más dramático.

Intente dibujar su propio edificio usando la perspectiva a dos puntos de fuga.

Dibuje la línea del horizonte. Marque un punto en la parte izquierda y un punto en la parte derecha.

Trace una línea vertical en el centro de la página hasta la línea del horizonte. Conecte el extremo superior de la línea vertical con el punto de la derecha y el punto de la izquierda. A ambos lados de la línea vertical, trace otras dos líneas que conecten la línea del horizonte con la línea superior. Estas dos ultimas lineas más cortas definIrán la forma de su edificio.

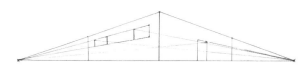

Ahora puede empezar a añadir ventanas y puertas y otros detalles. Asegúrese de que la forma de estos detalles sigue los ángulos creados por la línea superior y la línea del horizonte.

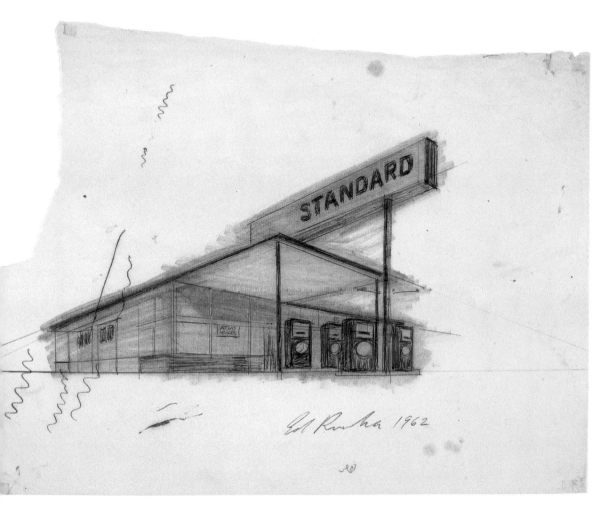

Standard / Sombreado
a bolígrafo
Ed Ruscha
1962

Otros ejemplos:
Iran do Espírito Santo,
pág. 86
Matt Bollinger, pág. 110

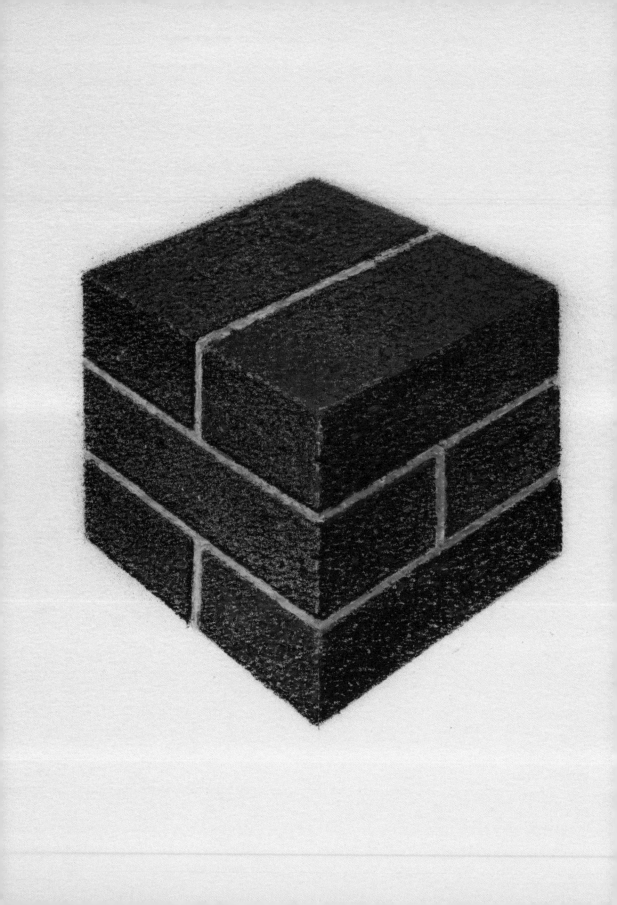

Acérquese un poco

Este dibujo (página anterior) de Iran do Espírito Santo de unos ladrillos maravillosamente ilustrados es otro ejemplo de perspectiva a dos puntos de fuga. Pero a diferencia de las dramáticas y empinadas líneas de la gasolinera de Ruscha, aquí la perspectiva es más sutil.

Los puntos de fuga de los ladrillos de Santo están muy lejos a ambos lados. En realidad, se trata de una situación más común; por eso las líneas convergen en un ángulo mucho más suave. Cuanto más nos acercamos al objeto, menos percibimos el efecto de convergencia hacia el punto de fuga. Los bordes parecen casi paralelos.

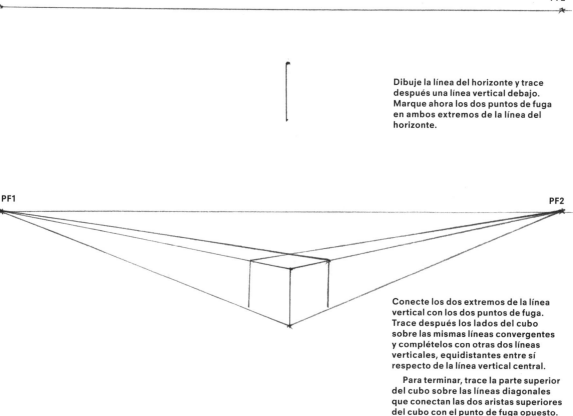

Dibuje la línea del horizonte y trace después una línea vertical debajo. Marque ahora los dos puntos de fuga en ambos extremos de la línea del horizonte.

Conecte los dos extremos de la línea vertical con los dos puntos de fuga. Trace después los lados del cubo sobre las mismas líneas convergentes y complételos con otras dos líneas verticales, equidistantes entre sí respecto de la línea vertical central.

Para terminar, trace la parte superior del cubo sobre las líneas diagonales que conectan las dos aristas superiores del cubo con el punto de fuga opuesto.

Sin título
Iran do Espírito Santo
1998

Otros ejemplos:
Ed Ruscha, pág. 85
Chad Ferber, pág. 89

Dele altura

La perspectiva permite conseguir una ilusión de profundidad, tanto en el plano vertical como en el horizontal. Este es el motivo por el cual el robot de Chad Ferber (página anterior) parece sobrevolarnos, con sus pies plantados en el suelo y su cuerpo alzándose.

Cuando miramos algo muy alto, como por ejemplo el caso de un rascacielos, sus lados, paralelos, parecen converger gradualmente. ¿Hacia dónde se dirigen? ¿Dónde convergen? Sí, lo adivinó. En un tercer punto de fuga.

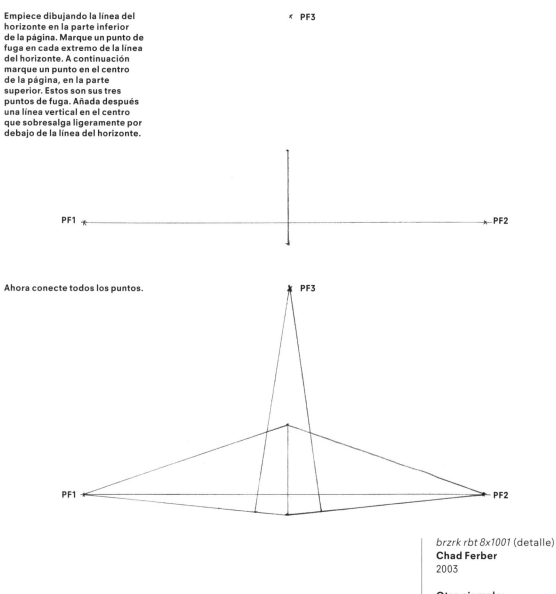

Empiece dibujando la línea del horizonte en la parte inferior de la página. Marque un punto de fuga en cada extremo de la línea del horizonte. A continuación marque un punto en el centro de la página, en la parte superior. Estos son sus tres puntos de fuga. Añada después una línea vertical en el centro que sobresalga ligeramente por debajo de la línea del horizonte.

Ahora conecte todos los puntos.

brzrk rbt 8x1001 (detalle)
Chad Ferber
2003

Otro ejemplo:
Iran do Espírito Santo, pág. 86

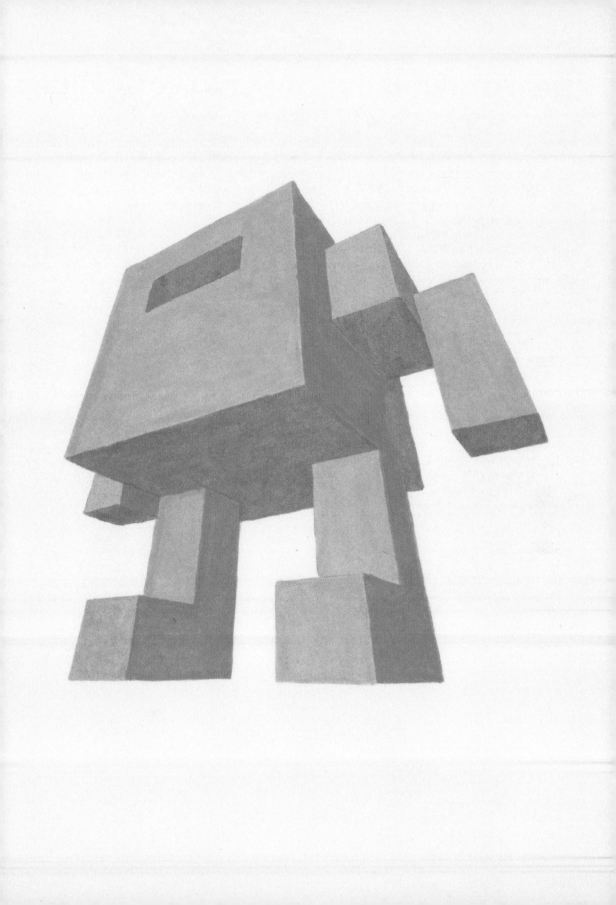

Dele profundidad, mucha profundidad

Así, pues, la perspectiva no es más que una ilusión. La ilusión de que somos capaces de meternos en el plano de una imagen o de que la imagen sale del papel. Este dibujo (página siguiente) transmite ambas ilusiones, y su dramático uso de la perspectiva se conoce con el nombre de «escorzo».

Cuando observamos esta figura, la trompeta parece salir de la página mientras que el cuerpo de la figura parece retroceder dramáticamente. El efecto: parece que el trompetista está volando hacia nosotros.

Todo en este dibujo acentúa la profundidad. Observe el tamaño de los brazos del trompetista y compárelo con la estrechez de su cintura y sus piernas y con la longitud de su torso, acortado debido al ángulo desde el que lo miramos.

Así es como funciona el escorzo: de la misma forma que la perspectiva a un punto de fuga, donde las cosas que están cerca parecen más grandes y las cosas que están lejos, más pequeñas. Esta técnica confiere a los dibujos un carácter increíblemente dinámico.

Dibuje una mano, con los dedos separados. Use su propia mano como referencia (intente aplicar la técnica de la página 74). Ahora dibuje una cabeza a la izquierda de la mano que mida la mitad que la mano.

Dibuje a continuación la mitad superior del cuerpo, manteniendo la proporción del cuerpo respecto de la cabeza. A continuación conecte, con unas sencillas líneas curvas, la mano con el hombro.

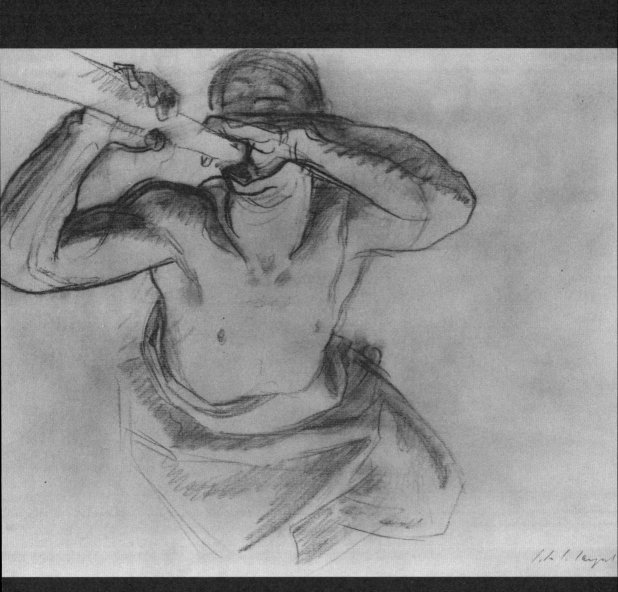

*Study for Trumpeting
Figure Heralding Victory*
John Singer Sargent
1921

Otros ejemplos:

Lucian Freud, pág. 40
Miguel Endara, pág. 51
George Shaw, pág. 82

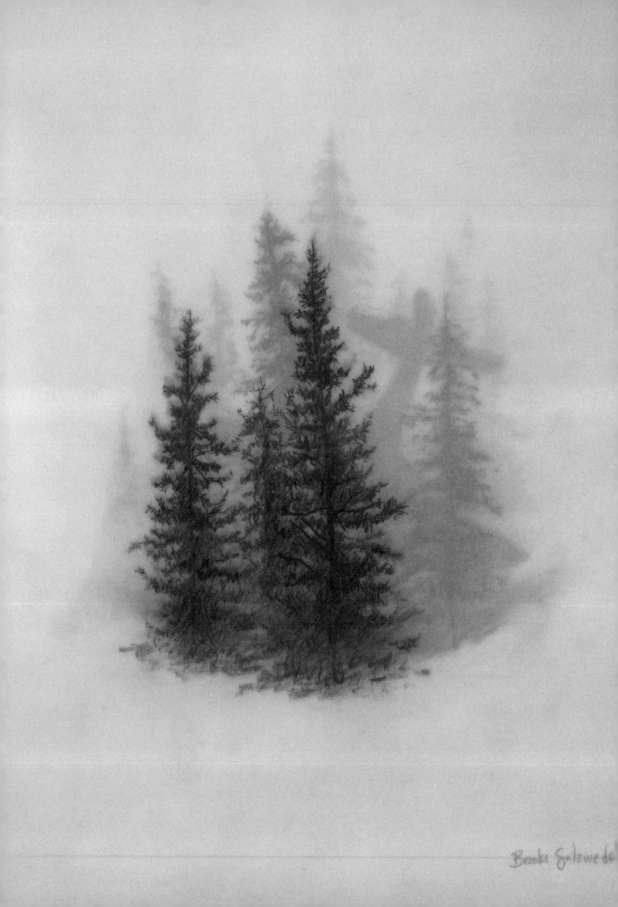

Brooks Salzwedel

Difumine el fondo

Este dibujo (página anterior) de Brooks Salzwedel combina la magnificencia del romanticismo con un toque de intimidad. En primer plano podemos ver unos frondosos abetos oscuros dibujados con gran detalle. En segundo plano, en cambio, vemos como se difuminan con el fondo nevado. Y finalmente, apenas visible a través de los árboles, vemos los fantasmales restos de un avión accidentado.

Para crear profundidad no solo se necesitan líneas y puntos de fuga. Mediante la perspectiva atmosférica se transmite la percepción de que las cosas literalmente se difuminan en la distancia. Este efecto se consigue reduciendo el tono de los objetos. En cualquier dibujo, una línea tenue hace que las cosas parezcan estar lejos y una línea más oscura hace que parezcan estar más cerca del observador.

Aquí esta técnica permite a Salzwedel realzar la sensación de lejanía y a la vez atraer al observador a la escena para que descubra cuál es su verdadero sujeto. Esta técnica del difuminado resulta especialmente útil a la hora de transmitir grandes distancias, como por ejemplo unas montañas al fondo de un paisaje.

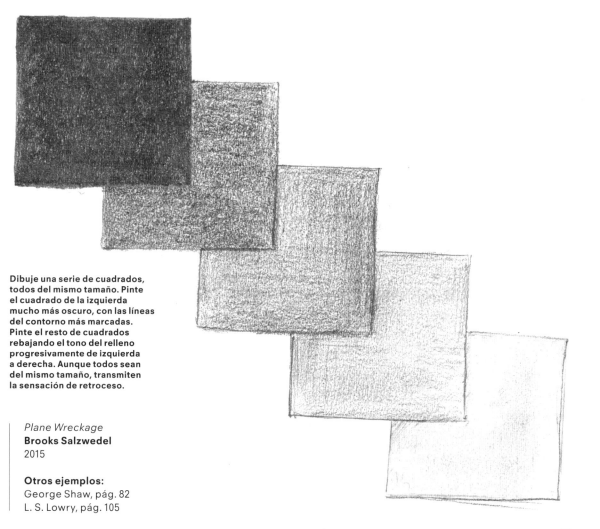

Dibuje una serie de cuadrados, todos del mismo tamaño. Pinte el cuadrado de la izquierda mucho más oscuro, con las líneas del contorno más marcadas. Pinte el resto de cuadrados rebajando el tono del relleno progresivamente de izquierda a derecha. Aunque todos sean del mismo tamaño, transmiten la sensación de retroceso.

Plane Wreckage
Brooks Salzwedel
2015

Otros ejemplos:
George Shaw, pág. 82
L. S. Lowry, pág. 105

Juegue con las reglas

Los alegres e intricados dibujos de Paul Noble están a caballo entre garabatos elaborados y vagos recuerdos de un sueño. Aquí (página siguiente) podemos ver una extraña estructura rodeada de bloques. El espacio tiene profundidad, pero hay algo peculiar en la forma en el que está representado.

Igual que en la imagen de Escher de la página 78, Noble no se ciñe a las normas «comunes» de la perspectiva. Las líneas no convergen en ningún punto de fuga, sino que son paralelas. Lo que transmite profundidad aquí son los ángulos de 45°.

La perspectiva es un conjunto de reglas que generan la ilusión de un espacio realista; pero si se juega con dichas reglas o se alteran deliberadamente, se pueden conseguir dibujos realmente emocionantes y peculiares.

Practique con la técnica de Noble, y no dude en explorar sus propias formas de jugar con las reglas de la perspectiva.

Centro comercial
Paul Noble
2001-2002

Otro ejemplo:
Mattias Adolfsson,
pág. 107

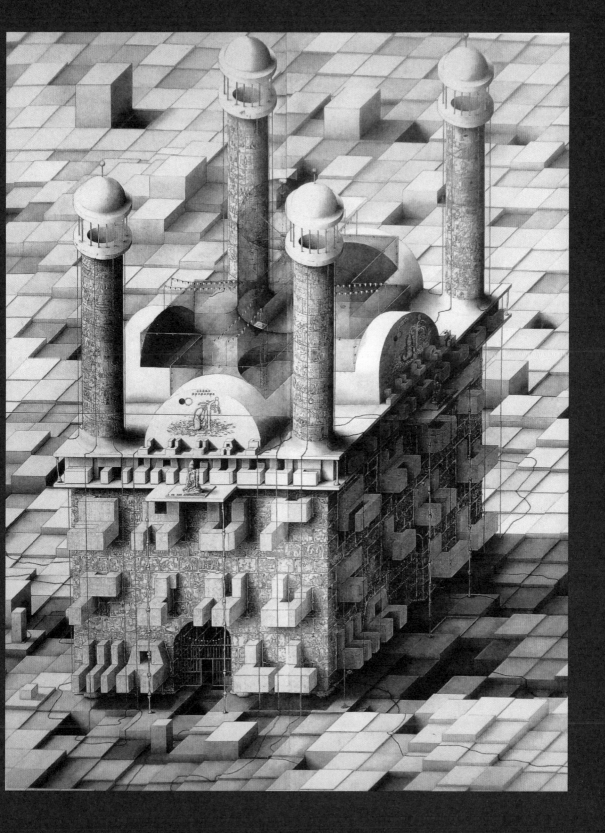

Tráigalo a la superficie

Vamos a terminar este capítulo con algo completamente diferente. Hablar de perspectiva es hablar de profundidad pero, ¿y si queremos desafiar esa afirmación? Esto es precisamente lo que hace Carine Brancowitz en el intricado dibujo de la página siguiente: aplanarlo todo y convertir el dibujo en un festival de estampados. Aquí la pared posterior, el pelo y el jersey blanco y negro en zig-zag convierten la superficie en el punto central de este dibujo.

Los dibujos de Brancowitz son fruto de una minuciosa observación de la vida cotidiana. Ataviada con una cámara, la artista capta instantáneas de las cosas y las personas que la rodean. Después convierte estas fotografías en dibujos en los que pone más énfasis en la planitud que en el espacio.

El hecho de trabajar a partir de fotografías puede resultar útil en el sentido de que partimos de algo que ya es bidimensional, plano. Y en lugar de intentar recrear la ilusión de tridimensionalidad, podemos concentrarnos mucho más en los diferentes estampados de la superficie.

Smoke Rings
Carine Brancowitz
2011

Otro ejemplo:
Mattias Adolfsson, pág. 107

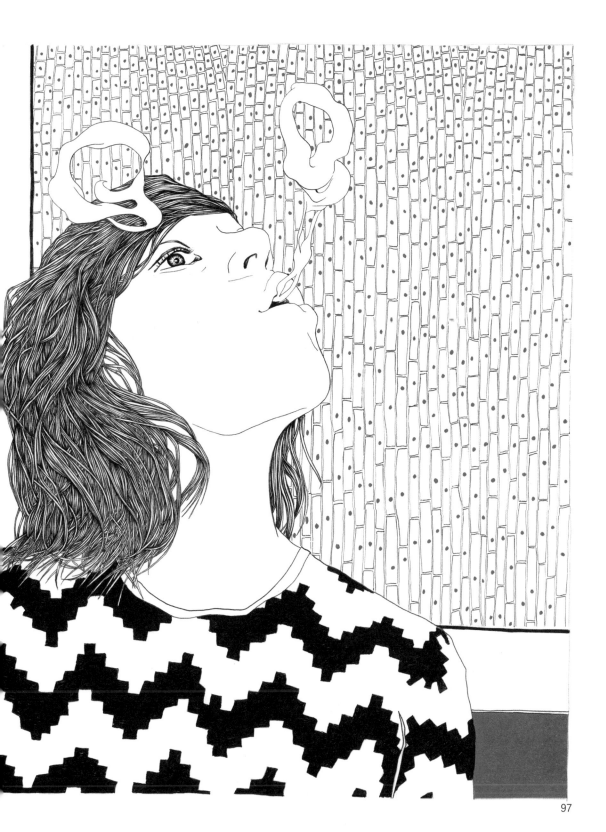

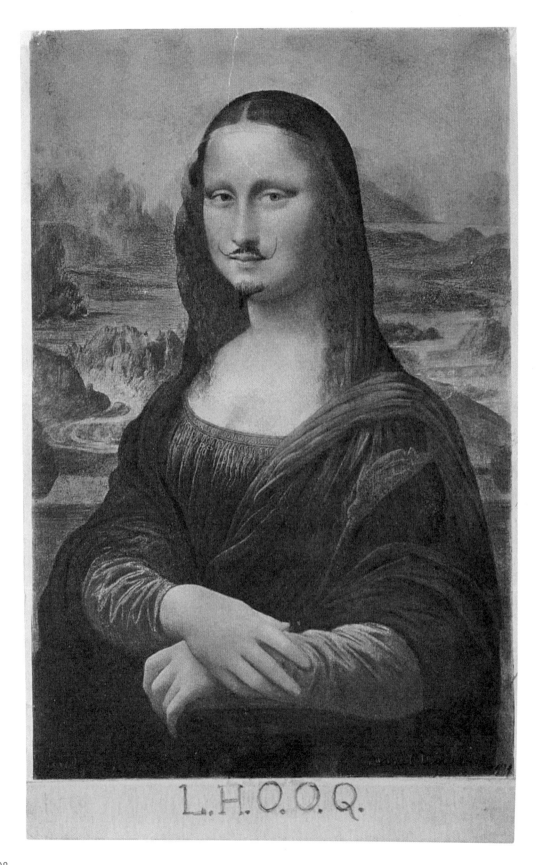

Explore

ENCUENTRE SU ESTILO PROPIO

Todos los dibujos que aparecen en este libro contienen algo de los artistas que los crearon. Ellos fueron los que decidieron qué querían dibujar y qué técnicas iban a utilizar. Sus dibujos pueden parecer muy logrados, pero de lo que no cabe duda es que cada artista necesitó su tiempo para encontrar su propio estilo.

Hasta ahora hemos visto diferentes técnicas de dibujo. Ahora ha llegado el momento de plantear la gran pregunta: qué es lo que estamos plasmando sobre el papel y por qué. Cuanto más dibuje, más rápido encontrará una respuesta a esas dos preguntas. La actividad de dibujar es una combinación de observación, sentimiento y expresión personal (no necesariamente en ese orden), y puede evolucionar a lo largo de toda la vida. Lo importante no es cuestionarse a uno mismo a la hora de tomar decisiones. No debe importarle que los demás piensen que lo que está dibujando es aburrido, irrelevante, raro o descabellado. El artista es usted. Usted decide.

No cabe duda de que Marcel Duchamp no tuvo ese problema. Para dibujar *L. H. O. O. Q.*, tomó una reproducción de la casi sagrada *Mona Lisa*, le dibujó una barba y le puso un título que, en francés, significa «ella tiene el culo caliente». El dibujo es sencillo y atrevido, y fue la aguja que pinchó la burbuja del arte en aquella época. Esta imagen sigue recordándonos que nada es más importante para el artista que la expresión personal.

L. H. O. O. Q.
Marcel Duchamp
1919

¿Qué dibujar?

Puede dibujar lo que quiera. Las formas y los estampados, o los dibujos sin un sujeto reconocible, se definen como dibujos abstractos. Los dibujos que representan sujetos identificables, en cambio, se conocen con el nombre de figurativos o representativos. Otros dibujos pueden estar a caballo entre ambos.

Los dibujos representativos se han dividido tradicionalmente en varias categorías o géneros. Los principales son: el paisaje, el retrato, el bodegón y la figura.

Estas clasificaciones pueden resultar útiles, pero no deben servir para limitarle. No se limite a crear dibujos que encajen en un género específico. Interprete los diferentes géneros como elementos que puede usar de forma individual o combinados. Son herramientas, no reglas.

Bodegón
Tradicionalmente constituyen un objeto o grupo de objetos inanimados. Un bodegón puede ser cualquier cosa (nada es más o menos importante), lo que lo convierte en una forma excelente de concentrar tu capacidad de observación y aprender cómo plasmarla sobre el papel.

Figura
La figura humana (desde los bocetos hasta las imágenes más detalladas) es sin duda un reto para cualquier dibujante; pero dibujarla es increíblemente divertido. Existen multitud de formas de dibujarla, y hay infinidad de formas y movimientos que captar. No obstante, no tiene por qué limitarse a la figura humana.

Retrato
Captar los rasgos y la personalidad de una persona con un lápiz no es algo fácil ni inmediato. Requiere tiempo y práctica, pero el esfuerzo merece la pena. Y es una muy buena forma de desarrollar sus habilidades.

Paisaje
Puede ser una colina, un bosque, un arroyo, o puede ser la vista desde la habitación en la que esté. Un paisaje puede simplemente constituir el fondo de tu dibujo, pero también puede ser el sujeto principal.

Deje su huella

Vincent van Gogh era un hombre con una enorme pasión. Le apasionaba el mundo que le rodeaba, y no paraba de expresarlo sobre lienzo y sobre papel. Todos conocemos sus pinturas, pero quizás no estamos tan familiarizados con sus dibujos, igualmente viscerales y con temáticas similares.

Van Gogh fue el explorador visual por excelencia. Para él, dibujar y pintar daban sentido a lo que veía a su alrededor en su día a día, y su temática refleja exactamente eso. Los puntos, las gotas, las líneas y los garabatos se convierten en un lenguaje que Van Gogh usaba para representar las texturas de los paisajes que tenía enfrente.

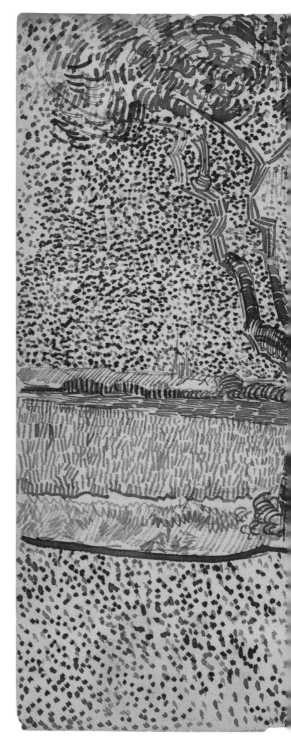

El camino a Tarascón
Vincent van Gogh
1888

Otros ejemplos:
Miguel Endara, pág. 51
L. S. Lowry, pág. 105

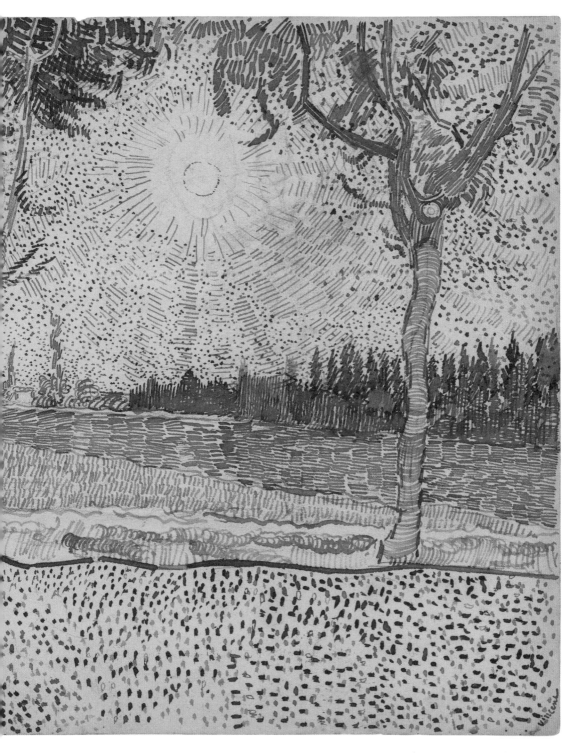

Capte su mundo

Unas figuras claramente definidas esperan; detrás de ellas, la ciudad se presenta en la distancia, borrosa, indistinta. Los adultos, los niños, los edificios, la calle todo es gris. Pero en medio de toda esta grisura, distinguimos el color de la vida cotidiana.

Este era el mundo de L. S. Lowry. No era «emocionante», no era «bello», y ciertamente no era el tema típico elegido por los artistas de la década de 1930. Era un mundo ordinario: un lugar con casas adosadas, chimeneas humeantes y gente ocupada en sus quehaceres diarios.

Aquí Lowry transmite la individualidad de cada persona; no a través de caras detalladas, sino a través de sus posturas. Hay un niño con los hombros caídos en el centro, en primer plano; está aburrido de esperar e intenta captar la atención de su madre. A la izquierda, una niña parece estar preparándose para recibir el ataque de su hermano pequeño. Mientras tanto, los padres aprovechan la ocasión para charlar un momento mientras esperan el periódico.

Como Lowry, usted también puede convertirse en un entusiasta plasmador de la gente y los lugares del mundo que le rodea, sea el que sea y esté donde esté.

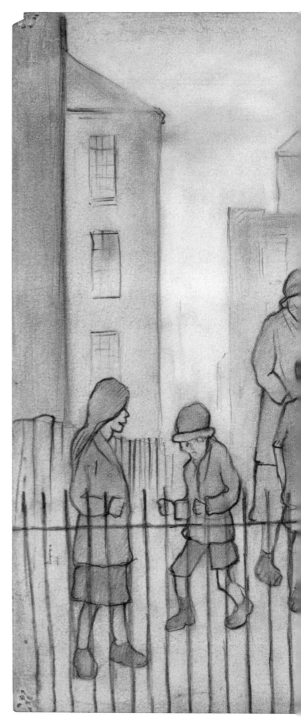

Esperando la prensa
L. S. Lowry
1930

Otro ejemplo:
Brooks Salzwedel, pág. 92

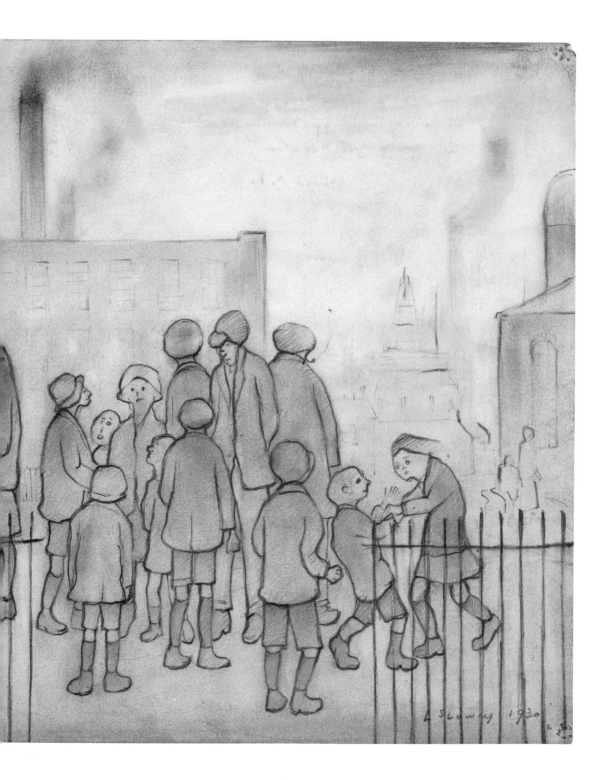

Capte los detalles

Es muy fácil perderse entre los maravillosos detalles de esta abarrotada habitación dibujada por Mattias Adolfsson. Si los dibujos de Lowry se basan en la simplicidad, los de Adolfsson tratan de la belleza de la complejidad.

Como bien muestra este dibujo, Adolfsson no deja ni el más mínimo espacio sin dibujar en las páginas de sus cuadernos. Cada centímetro contiene fascinantes detalles que componen un todo complejo. Desde el desorden de la mesa hasta los títulos de los libros, mire donde mire, todo apunta a la persona a la cual podría pertenecer la habitación.

En las obras de Adolfsson pueden verse sorprendentes personajes atareados en lugares increíbles y enormemente elaborados. El carácter intricado de sus dibujos es un reflejo de la formación de Adolfsson como ingeniero y arquitecto. Todos los rincones de sus dibujos dejan entrever su amor por la mecánica, las máquinas y las estructuras raras y maravillosas.

Dibuje las cosas pequeñas. Observe detenidamente su sujeto e incluya todos estos detalles en su dibujo. Si llena la página entera, ¡no se preocupe!

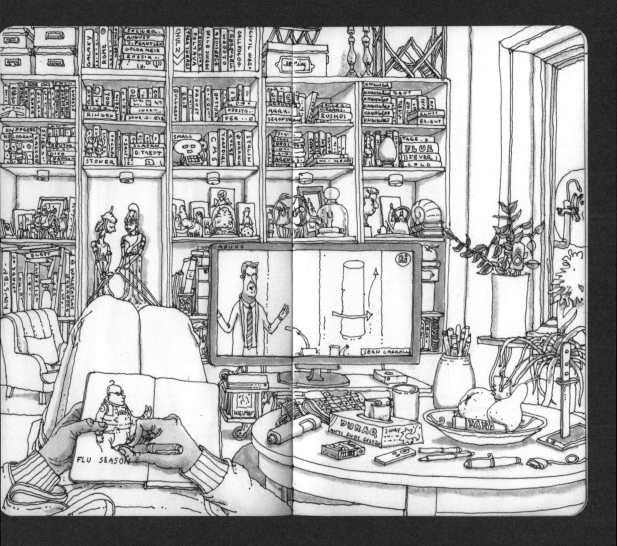

Temporada de gripe
Mattias Adolfsson
2016

Otro ejemplo:
Carine Brancowitz, pág. 97

Encuentre la feliz coincidencia

Los grandes dibujos van de la mano de grandes historias. El característico estilo punzante de Quentin Blake, por ejemplo, ha dado vida de forma brillante a las palabras de algunos de los mejores narradores del siglo XX.

En esta ilustración (página siguiente) pueden verse dos hombres jóvenes, Charles Ryder y Sebastian Flyte, de la novela *Retorno a Brideshead* de Evelyn Waugh. A primera vista, los dos hombres parecen estar cómodos y relajados, pero hay algo en el dibujo de Blake que consigue captar las sutiles diferencias en su lenguaje corporal y en sus expresiones. El joven aristócrata está recostado y con las piernas estiradas, lánguido e inexpresivo. Su amigo, en cambio, está sentado con las piernas dobladas, y su expresión denota una cierta intranquilidad.

Si como se dice comúnmente, una imagen vale más que cien palabras, entonces una simple y crucial expresión o gesto de esa imagen bien debe valer novecientas noventa y nueve de esas palabras. Esta es la habilidad de Blake: se centra en la expresión o en el gesto idiosincrático que construye a la perfección un personaje para después dibujar todo lo demás.

Los dibujos de Blake pueden parecer espontáneos, pero están muy lejos de serlo. Necesita hacer unos cuantos intentos antes de dar con esa feliz coincidencia, con esa «ilusoria felicidad», como él la llama, a partir de la cual puede continuar construyendo su dibujo final.

Esa «ilusoria felicidad» es diferente en cada dibujo. Es algo muy personal, y suele ser fruto de un sentimiento o una observación basada en nuestra propia personalidad. Trate de encontrar esa expresión o gesto central, y después construya el resto del dibujo en torno a ella.

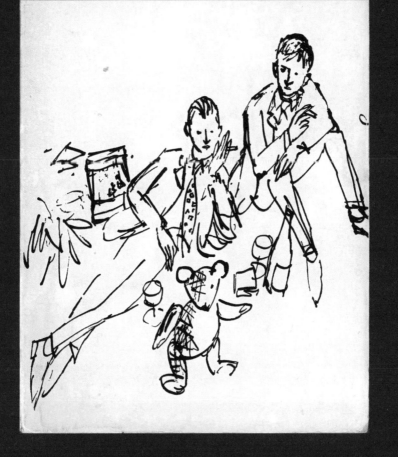

Retorno a Brideshead
Quentin Blake
h. 1962

Otros ejemplos:
Boris Schmitz, pág. 15
Pam Smy, pág. 61

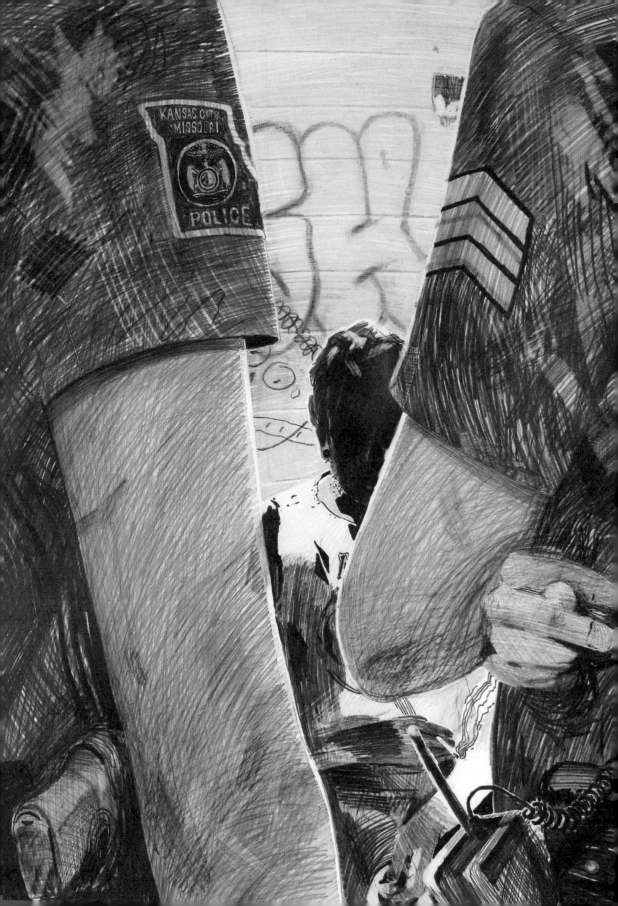

Cuente su propia historia

Quentin Blake es un genio a la hora de dar vida a las historias de otras personas. Matt Bollinger, por su lado, es un genio a la hora de dar vida a sus propias historias. Y lo hace dibujando escenas imaginadas que parecen fotogramas de una película.

Lo que me fascina del proceso de Bollinger es que todos podemos convertirnos en directores de cine con solo agarrar un lápiz, sin tener que buscar varios millones para financiar nuestras películas. En este ejemplo (página anterior) vemos una figura borrosa enmarcada por los brazos de dos policías. Bollinger deja que el observador se imagine el resto de la historia, aunque guiándolo en una dirección específica usando determinados mecanismos visuales: el ajustado encuadre de las espaldas de los policías, la forma en que sus brazos forman una V que a duras penas deja entrever la cara oscura de la tercera figura.

Bollinger parte de una frase o una historia sencilla, y a continuación construye una imagen en torno a ella. Antes de llegar al gran dibujo final, se inspira en imágenes que busca en internet y que después convierte en pequeños bocetos en miniatura que le ayudan a decidir dónde ubicar cada elemento. Finalmente añade los detalles que «fundamentan» la imagen.

Trabajar con distintas fuentes no da una mayor perspectiva a la hora de retratar fielmente una escena que hayamos imaginado. Hacer pequeños dibujos antes de empezar nos permite abordar mejor la imagen general, evitando así que los detalles desvíen nuestra atención demasiado pronto.

Policías
Matt Bollinger
2015

Otro ejemplo:
Robert Crumb, pág. 47

Desafíe sus límites

Matthew Barney es un artista al que no le gusta que sus dibujos sean fáciles. En *DRAWING RESTRAINT 15*, Barney se embarcó en un viaje transatlántico. Se sirvió de todo lo que le rodeaba para crear su obra, desde el propio barco hasta el pescado que se capturaba en él. No se trataba aquí del dibujo como producto acabado, sino del proceso.

Este tipo de obras está estrechamente ligado a la imaginación y a las ideas del artista. No existen límites a la hora de ponerse restricciones y reglas. Con este tipo de dibujo el artista no tiene el control total sobre el aspecto final de la obra, lo que puede resultar un tanto extraño. Lo único que voy a decir es: no lo descarte antes de haberlo intentado.

Fijar parámetros para nuestro dibujo implica que muchas de las decisiones quedan fuera de nuestro alcance. Y dichos parámetros y restricciones no tienen por qué ser físicas. Podemos intentar dibujar cualquier cosa que tengamos ante nosotros a la misma hora todos los días, estemos donde estemos, o en un cierto destino. Puede que no nos salga el dibujo que esperábamos, pero eso es parte de la diversión.

DRAWING RESTRAINT 15
Matthew Barney
2007

Otros ejemplos:
Matt Lyon, pág. 11
Gary Hume, pág. 16

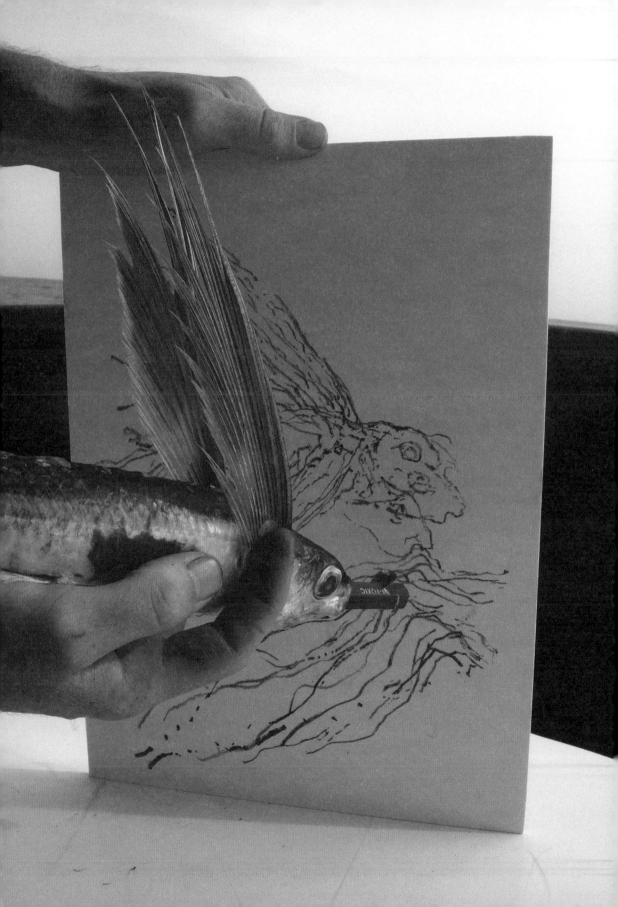

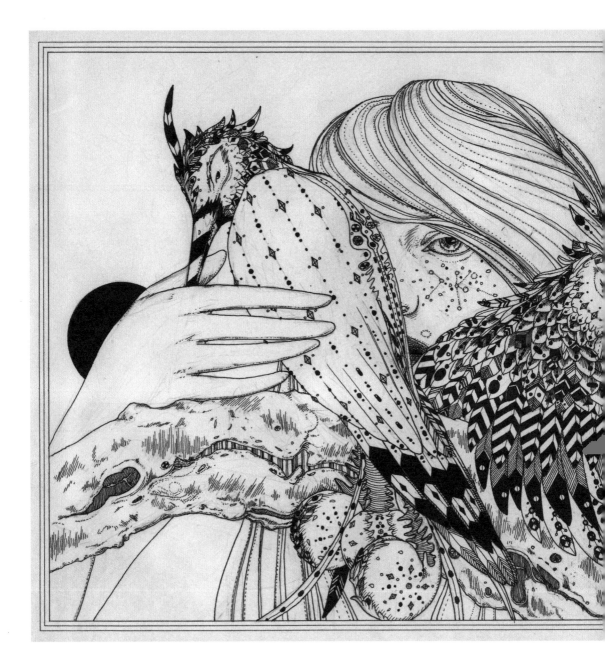

*Breathing Through
the Code*
Ernesto Caivano
2009

Otro ejemplo:
Anoushka Irukandji,
pág. 121

Conviértase en un dibujante en serie

Ernesto Caivano crea mundos de fantasía en sus dibujos en los que los personajes y el resto de motivos aparecen y desaparecen como los hilos de un tapiz gigantesco. Cada dibujo es una mirada a un mundo místico fruto de su imaginación.

En cuanto a influencias y a referencias visuales, Caivano es como una urraca: se inspira en todo tipo de lugares, desde los fractales matemáticos hasta las xilografías medievales. También busca inspiración en la vida misma, en fotografías, en sus recuerdos y en su imaginación para terminar visualizando una elaborada trama narrativa.

Dibujar no tiene por qué consistir en representar una imagen única: la imagen puede ser parte de una serie. En el caso de Caivano, cada dibujo es una pieza de toda una elaborada saga épica. Cuando vemos cada uno de los dibujos, la imagen general se vuelve más clara y la historia se despliega ante nuestros ojos. El dibujo no es más que una extensión de la imaginación de Caivano, quien nos introduce en ella para que veamos los lugares y los personajes que la habitan.

Cree su propia serie de dibujos con personajes e invente una historia que se desarrolle poco a poco. Los dibujos no tienen que ser obvios, como si de un cómic se tratara; deles un halo de misterio, como hace Caivano.

Mézclelo todo

La pose y la actitud de esta chica recuerdan a la de una modelo de revista de moda. No obstante, la representación delicadamente realista de su cara contrasta enormemente con las austeras líneas abstractas que forman su torso.

La mezcla de estilos en esta imagen de Alan Reid (página siguiente) genera una dinámica visual que choca: es a la vez abstracta y realista, armoniosa y discordante. La ambigüedad también está en cómo veamos el dibujo: ¿nos hace acercarnos para intentar ver bajo la superficie, o nos aleja por culpa de la fría estilización?

La belleza de dibujar reside en el hecho de que no hay barreras, de que todo es posible. Tiene la libertad de dibujar lo que quiera de la forma que quiera.

No se sienta obligado a ceñirse a un único estilo al hacer un dibujo. Mézclelos. De este modo creará una interesante tensión que puede atraer al observador. Mezcle realismo y abstracción, o experimente mezclando tonalidades e iluminación. Las yuxtaposiciones chocantes a menudo pueden dar vida a un dibujo.

Seleccione dos capítulos de este libro aleatoriamente y ponga en práctica las técnicas que se describen en cada uno en un mismo dibujo.

Shakespeare Performed
Nude
Alan Reid
2013

Otro ejemplo:
Odilon Redon, pág. 53

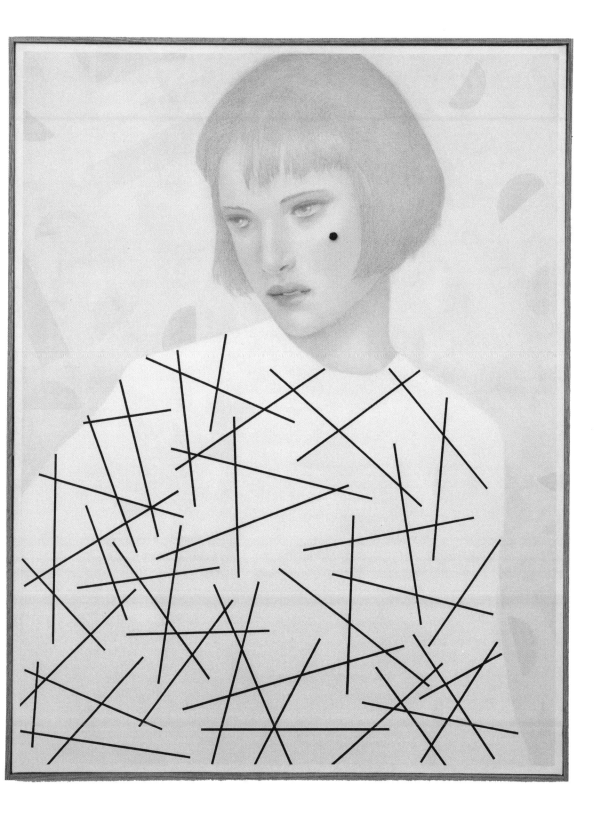

Reutilice y pintarrajee

No es necesario empezar siempre con una página en blanco. Aquí Jake y Dinos Chapman han dibujado una alegre escena «una familia de gatos tomando un baño» tomada de un libro infantil para colorear sobre una litografía original del artista español Francisco de Goya de principios del siglo XIX. Esta sencilla transformación le da un toque contemporáneo que da vida al pasado.

Nunca tema a la controversia. Los hermanos Chapman, propietarios de una serie completa de 80 grabados de la serie «Los desastres de la guerra», tomaron estas preciosas obras de arte que describían los horrores de la guerra y simplemente dibujaron encima.

Estas adiciones o, como ellos las llamaban, «mejoras», ponen de manifiesto que los hermanos Chapman no creen que haya que mostrar ningún tipo de reverencia al pasado. En este momento, lo más importante es su creatividad. Estos dibujos superpuestos nos invitan a reinterpretar los valores y los sistemas en los que nos hemos formado.

Toda imagen cuenta una historia, y trabajar sobre una imagen que encontremos (o incluso uno de nuestros antiguos dibujos) nos permite reforzar o socavar estereotipos culturales; o simplemente borrar el pasado y hacer historia a nuestra manera.

Gigantic Fun
Hermanos Chapman
2000

Otro ejemplo:
Marcel Duchamp,
pág. 98

Sáquelo de la página

Dibujar no siempre implica usar un bloc de dibujo y un lápiz. También puede sacar sus dibujos del papel. De todas las maravillosas superficies sobre las que se puede dibujar, una de las más usadas y probadas es el cuerpo humano.

Eso es lo que Anoushka Irukandji hace con sus preciosos y elaborados diseños de henna. A diferencia de los tatuajes convencionales, los tatuajes de henna no son permanentes, pero duran lo suficiente como para que la gente pueda contemplar y disfrutar del elaborado y minucioso trabajo que suponen. Irukandji mezcla el pigmento con zumo de limón, azúcar y aceites esenciales para dibujar diseños que recorren y envuelven las formas de sus modelos.

Dibujar sobre un cuerpo o sobre cualquier superficie que no sea un trozo de papel confiere a nuestro dibujo, literalmente, otra dimensión. Hay que ser cuidadoso a la hora de elegir qué dibujamos y sobre quién lo dibujamos, y aceptar sin reservas que nuestra obra no va a ser necesariamente duradera.

Diseño en henna
Anoushka Irukandji
2016

Otro ejemplo:
Ernesto Caivano, pág. 114

Sea atrevido, simplifique

Una línea. Una simple línea que se tuerce y se dobla como un trozo de alambre. Parece sencillo, pero espero que sepa que no lo es.

Este camello forma parte de una serie de dibujos hechos con una sola línea que Pablo Picasso hizo de una gran variedad de animales. La sutileza de las curvas refleja la seguridad de un artista cuya maestría y cuya confianza en sí mismo fueron frutos de años de observación y práctica.

Picasso admiraba la simplicidad de los dibujos de los niños, y esa voluntad de conferir a sus dibujos un carácter infantil le acompañó durante toda su vida y toda su obra artística. Eso no significa que Picasso dibujara como un niño, porque incluso sus dibujos más «rudimentarios», como este del camello, rezuman destreza y pericia. En este dibujo no hay ni un ápice de duda ni de miedo; fue hecho por pura diversión.

Toda esta destreza era fruto de la práctica, y de la falta de preocupación por los errores o por lo que podría pensar la gente. Sea valiente como Picasso, y recuerde lo que dijo:

«Para saber qué se quiere dibujar, se tiene que empezar a dibujar».

Camello (Detalle de los bocetos para *Las señoritas de Aviñón*, extraídos del 13.º cuaderno)
Pablo Picasso
1907

Otro ejemplo:
Elsworth Kelly, pág. 31

Índice

*Nota: los números de página
en cursiva hacen referencia
a las ilustraciones.*

A

Adolfsson, Mattias:
 Temporada de gripe
 106, *107*
ángulos 62
Auerbach, Frank: *Retrato
 de Leon Kossoff 54*, 55

B

Barney, Matthew:
 *DRAWING
 RESTRAINT
 15* 112, *113*
Bisttram, Emil:
 Autorretrato 42, 43
Blake, Quentin:
 Retorno a *Brideshead*
 108, *109*
bodegón 100
Bollinger, Matt: *Policías*
 111, *110*
borrado 55, 56
Brancowitz, Carine:
 Smoke Rings 96, 97
Bryan, Sue: *Edgeland V
 56, 57*

C

Caivano, Ernesto:
 *Breathing Through
 the Code 114-115*, 115
caras 72

Carr, Matthew: *Cabeza
 72, 73*
Chapman, Jake y Dinos:
 Gigantic Fun
 118, *119*
concisión 18
Crumb, Robert: *Retrato
 de Jack Kerouac*
 46, *47*
cuadernos de dibujo
 22-23
 formatos 22
cuchilla 37

D

Da Vinci, Leonardo:
 Esfera Campanus
 sólida, de *De Divina
 proportione 34*, 35
De Feo, Michael: *Icono
 floral 12, 13*
Delacroix, Eugène 18
dibujo rápido 18, 33
dibujos de un solo trazo
 123
difuminado 52, 56, 93
 difuminador 37
Dine, Jim: *Sin título
 76, 77*
directrices 68, 70-71
Duchamp, Marcel:
 *L. H. O. O. Q.
 98, 99*

Dürer, Albrecht: *Galgo* 58, *59*

E

empezar a dibujar 68, 70-71
Endara, Miguel: *Despiértame* 50, *51*
esbozo 33
escalpelo 37
Escher, M. C.: *Other World* 78, *79*
escorzo 90
espacio negativo 76
Espírito Santo, Iran do: *Sin título* 86, *87*
explorar 99

F

fantasía 115
Ferber, Chad: *brzrk rbt 8x1001* 88, *89*
figura humana 64, 100, 101
figuras 64, 100
fijador 36
formas 42, 74
Freud, Lucian: *Manzana* 40, *41*

G

garabatos 10
Gaudier-Brzeska, Henri: *Árbol en la cima de una colina* 44, 45
geometría 74
Giacometti, Alberto: *Tres manzanas* 28, *29*
gomas de borrar 36, 55
Goya, Francisco de 118

H

hacer borrones 52, 56
Head, Howard: Diseño para raqueta de tenis de gran tamaño 68, *69*
herramientas de dibujo 36-39
Hokusai: *Estudios de animales* 74, *75*

Howard, Sabin: *Estudio anatómico* 64, *65*
Hume, Gary: *Sin título (Flores)* 16, *17*

I

Irukandji, Anoushka: Diseño en henna 120, *120-121*

K

Kelly, Ellsworth: *Manzanas* 30, *31*
Kentridge, William: *Untitled Monkey Silhouette (Talukdar)* 24, *24-25*

L

lápices 36, 39
 afilado del lápiz 38
 agarre del lápiz 20
Lewis, Wyndham: *Seated Woman with Beads* 8, 18
línea de los ojos 83
líneas 14, 21, 28, 123
 curvas 21
 rectas 21
Lowry, L. S.: *Esperando la prensa* 104, *104-105*
Lyon, Matt: *Taxonomy Misnomer* 10, *11*

M

mano humana 74
marcado 68
Matisse, Henri: *Iglesia en Tánger* 18, *19*
memoria 26
modelos 33
Moore, Henry: *Dos figuras compartiendo la misma manta verde* 48, 49
Muenzen, Gregory: *Pasajero leyendo un periódico en el metro de Broadway en hora punta* 32, 33

N

narración 111, 115
Noble, Paul: *Centro comercial* 94, *95*

O

objetos 76
observar 28, 30

P

paisaje 101
papel 22
 de acuarela 22
 de dibujo 22
patrón 96
perspectiva 79-97
 a dos puntos de fuga 84
 a tres puntos de fuga 88
 a un punto de fuga 83
 atmosférica 80
 lineal 81
Picasso, Pablo: *Camello 122*, 123, *123*
planificar 60
precisión 59-78
proporciones 64, 66-67, 72
punto de fuga 81, 83, 87
puntos 50

R

Rauschenberg, Robert: *Sin título*, de «Dibujar de memoria un mapa de Estados Unidos» 26, *27*
Redon, Odilon: *Dos peras* 52, *53*
Reid, Alan: *Shakespeare Performed Nude* 116, *117*
retrato 33, 72, 101
rostro humano 72
Ruscha, Ed: *Standard / Sombreado a bolígrafo* 84, *85*

S

Salzwedel, Brooks: *Plane Wreckage 92*, 93
Sargent, John Singer: *Study for Trumpeting Figure Heralding Victory 91*
Schiele, Egon: *Crescent of Houses in Krumlov* 62, *63*
Schmitz, Boris: *Gaze 466* 14, *15*
Shaw, George: *Estudio sin título (1) 82*, 83
silueta 24
simplicidad 12
Smy, Pam: páginas del cuaderno de bocetos 60, *61*
sombra 41
sombreado 35, 41-42, 45-48
 de contornos 49
 tramado/cruzado 46
sujetos 100
superposición 118

T

Takahashi, Hisachika: *Sin título*, de «Dibujar de memoria un mapa de Estados Unidos» 26, *27*
tatuajes 120
técnicas de medición 64, 66-67
tonalidad 35-58, 93

V

van Gogh, Vincent: *El camino a Tarascón* 102, *102-103*

AGRADECIMIENTOS

Quisiera dar las gracias a Henry Carroll por hacer posible este libro y por sus consejos a lo largo de todo el proceso. Gracias a todos los trabajadores de Lawrence King Publishing, especialmente a Jo Lightfoot, Ida Riveros y a mi editor Donald Dinwiddie, por su increíble paciencia; gracias también a James Lockett de Frui (www.frui.co.uk) por sus consejos y por su ayuda; gracias también a Keith Day y a Peter Sheppard por su constante apoyo; y finalmente, gracias a Natalie Kavanagh, Brenda Vie, Eve Blackwood, Gerry Cirillo y David Lydon de Hampton Court House, por toda su ayuda.

CRÉDITOS